# 動物畫

# 動物畫

Parramón's Editorial Team 著

陳培真 譯　　　倪朝龍 校訂

# 目錄

# 前言

圖1. 文森・巴斯塔，
《駿馬奔騰》(Horse
Rearing)。畫家與馬和
動物世界的心心相契在
此幅墨水畫中展露無
遺。

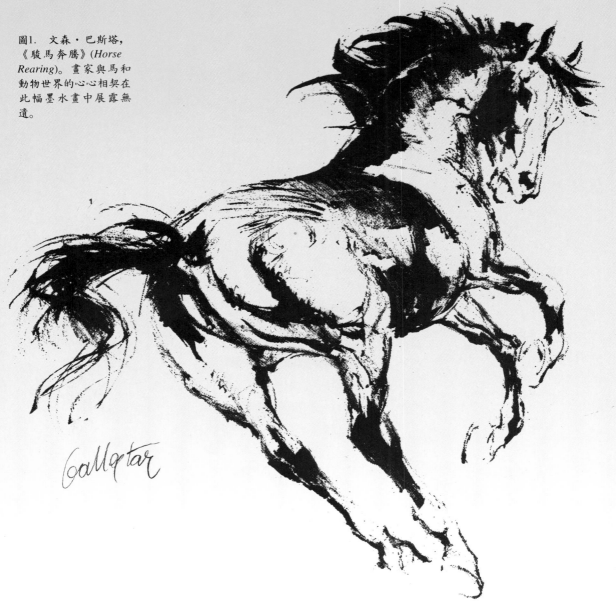

八十年前出生於中國的葉醉白（Yeh Tsui-pai，音譯）是西方最富盛名的東方畫家之一。他一生都以馬當繪畫題材——「我不會改畫別的主題，」葉醉白說——而他的寫意水墨畫 (sumi ink paintings) 也都價值非凡。幾個月前，他在荷蘭的阿姆斯特丹、德國的波昂、杜塞爾道夫 (Düsseldorf) 和西班牙的馬德里辦畫展。有位記者請教葉醉白先生為何只鍾情於畫馬，他答道：「因為我就是馬。」

和我合著本書的文森・巴斯塔 (Vicenç Ballestar) 對馬、狗、貓、鳥也有著相同的感情，他和那位中國畫家一樣，對動物也有一份特別的愛。巴斯塔對動物有一份認同感，除了知道牠們、了解牠們之外，更深深喜愛將這些動物或靜、或走、或跑、或躍的神韻捕捉於紙上。「我從我的畫室看到臺階上有隻鴿子，便把牠畫下來。有時看見貓在屋頂上走，或二位騎警騎著馬穿過街道，我都會情不

圖2和圖3. 本書作者文森·巴斯塔（左）和荷西·帕拉蒙。巴斯塔是我們的客座畫家，帕拉蒙則是本書作者。

自禁地想把他們畫下來。」

為出版此書巴斯塔和我合作了一年多。他負責速寫、素描和彩繪；我則在旁鼓勵，並勤作筆記，試著說明巴斯塔的作畫情形，以及讀者你在家、在農場或在動物園畫動物時該注意的地方。

我必須承認，當我第一次和巴斯塔一起工作時——當時他正在畫他女兒的愛犬艾卡拉妲，稍後我們會在本書看到——我第一個感覺是畫動物畫的才能真是一種天賦，不是任何人都能做到的。讀者們將可以透過本書中巴斯塔的作品逐漸體會到我的感受。

現在，請想像一下一隻動物，任何種類都可以，牠總是動個不停，然後再想像巴斯塔手裡拿著鉛筆和記事簿。他從容自在地觀察動物五、六分鐘，然後就突然開始時而抬頭觀察、時而埋首振筆地畫起頭、背部和鼻子的輪廓了。動物理所當然是不停地動，不過巴斯塔仍可以穩穩地畫。他不用任何修改、不會犯任何錯誤，而狗、貓、馬等動物就如魔術般地躍然紙上。我想，這簡直是不可能做到的事，因為有誰能畫那種動個不停的東西呢？深思許久，我終於找到了問題的答案。

「我可以憑記憶畫出人像嗎？」 我問我自己。答案當然是肯定的。任何一個畫過裸體人像或著衣人像的人也都像我一樣，可以辦得到。畫漫畫的專業畫家也運用記憶中的各種印象來作畫，有時，甚至在極不尋常的狀況下提筆揮灑。所以，如果畫家可以依照他眼前描繪的對象加以調整距離與比例，就沒什麼問題了。

所以，動物雖然動個不停，你還是可以把牠們畫下來的。只不過，你要很有毅力地勤加練習，直到動物的形體輪廓，諸如狗、貓、馬的頭部結構和這些動物都類似的前後腿的特殊構造，以及鳥的體形組成結構都深植於腦海中才可以。我和巴斯塔會一起幫你的。透過巴斯塔所畫的示範圖例和我的文字解說，我們將向你介紹畫動物的基本方法，如基本解剖學、光影的明暗處理、對比的處理、色調與明暗度、速寫的技巧，而且還將帶你和我們一起去農場、動物園寫生哦！不過，成功的最後關鍵仍在於你：不滅的意志與熱情，肯無數次練習作畫的意願和努力熟記動物形體、姿勢、動作的意志力。將來有一天，你也可以和葉醉白、巴斯塔一樣，宣告說：「我是一匹馬！」

荷西·帕拉蒙
(José M. Parramón)

2　　3

巴斯塔告訴我：「人類是天生的狩獵者，而人類頭一次真正畫的東西就是動物。看看阿爾塔米拉 (Altamira) 和萊斯考特斯 (Lascaux) 岩洞中的壁畫吧！女人和小孩的圖形都只是用枝條簡單地刻畫而已，但野牛、麋鹿、公牛與馬群卻都如此栩栩如生且富於藝術價值。」可不是嗎？以動物為題材的作品自埃及時代，歷經巴洛克時期、文藝復興時期到現代，一直連續不絕。像魯本斯 (Rubens)、林布蘭 (Rembrandt)、喬治·史特伯斯 (George Stubbs)、竇加 (Degas) 等畫家都致力於畫動物畫。

在接下來的幾頁中，我們會陸續介紹這些畫家，並簡單介紹動物畫的歷史。

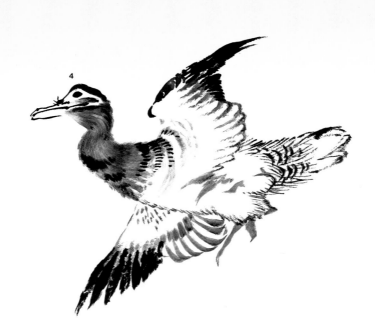

4

# 動物畫的歷史

以世界名畫來簡介動物畫的歷史

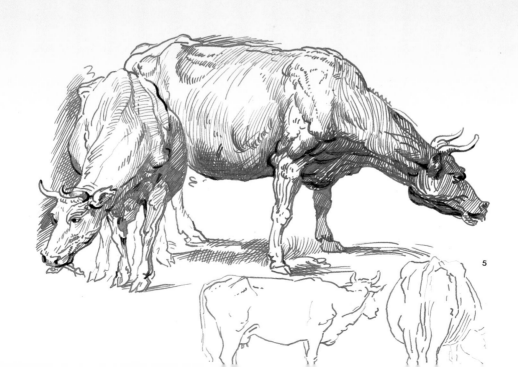

# 史前時代、埃及、希臘與羅馬時代

史前時代的畫可以追溯到人類的起源時期。在一些荒僻不可及的洞穴中，我們發現了許多描繪著野生動物的圖畫。有些年代久遠的畫則在非人類居住的地區被發現。所以我們可以說，當人類開始創造藝術時，便開始有動物畫。因為，動物既是人類的同伴、盟友，也是敵人，更是食物與日常所需的來源。據推測，這些岩洞壁畫也許是用來施展法術，祈求狩獵能夠成功。

當人類逐漸演化，有了安定的農耕生活後，雖然創造了不同的文化，但在藝術表現上仍繼續畫著動物畫。在有數千年高度文明的埃及，就發現在紙莎草紙上、金字塔中、石棺上皆有著動物的圖案。舉例來說，圖7的野鴨就表現出對動物生活的敏銳觀察。

在克里特島上聳立著一座雄偉的諾薩斯(Knossos)宮殿，它是希臘羅馬文化的基石，也可說是西方文化重要的發源地。在那裡，我們發現了畫有海豚的壁畫(如圖8)。這些壁畫色彩豐富，充滿動感，展現了克里特島居民對動物直接而細膩的觀察。

在古希臘的泥瓦罐與古羅馬的馬賽克(mosaics)、壁畫(frescoes)中，也都可以發現對動物極其細膩的描繪（圖9和圖10)。我們在欣賞完這些古文化的遺物後，可以下一個結論：人類之所以以動物為繪畫題材，其背後共同的原因，就是為了表現、或甚而去影響大自然那股神祕的力量。動物畫對不同的文化或年代而言，多多少少都具有宗教或魔法上的意義。不過，人和動物間實際而直接的關係，以及人對動物習性與生活的了解，不但沒有因此受到任何阻擾，反而充份地表現在眾多古老的藝術文物上。

圖4. （前頁）北齋(Hokusai)，《飛鳥》(Birds Flying) (局部)，烏菲茲美術館(Uffizi Gallery)，弗羅倫斯。動物是東方畫家偏好的畫題，許多畫家擅長畫某種動物，而且技巧精湛。

圖5. （前頁）魯本斯，《臨摹牛的習作》(Study of Cows) (局部)，倫敦大英博物館。魯本斯敏銳的觀察力與捕捉形體神韻的天賦在人物畫和動物畫中均可得見。

圖6. 用錳土、赭土畫的野牛，西班牙聖譚德(Santander)阿爾塔米拉洞窟。史前時代遺留下來的藝術品多以動物為主題，因為狩獵是史前人類最主要的活動。

6

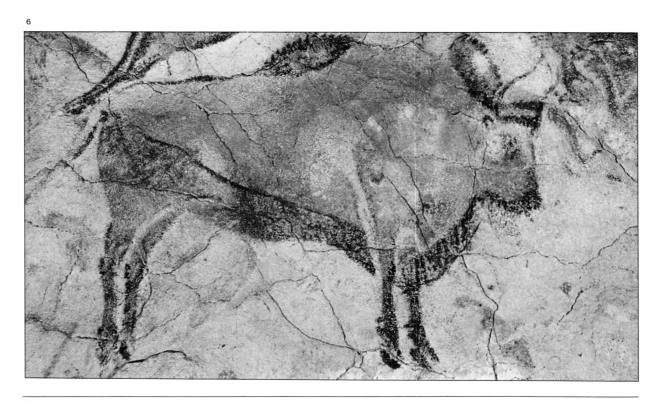

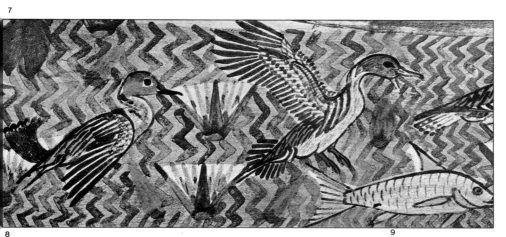

圖7. 《打獵與捕魚：野鴨》(*Hunting and Fishing: Wild Duck*)，埃及底比斯的米那(Mena)陵寢。埃及處理人物像的手法傳統而嚴謹，但在描繪動物時則呈現出自然派的恬適。在這些壯麗的壁畫中充滿著生命力與律動。

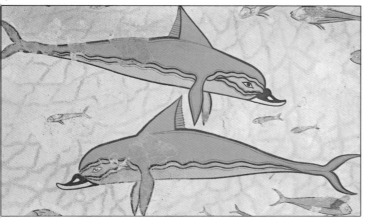

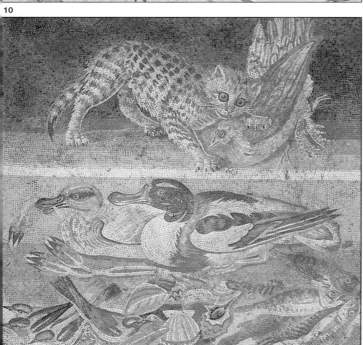

圖8. 諾薩斯的海豚壁畫，希臘西拉克林登(Herakliton)博物館。諾薩斯宮中的壁畫是地中海藝術的極品。

圖9. 移動式祭壇，西元前六世紀後半，科林斯博物館。動物是希臘藝術作品中常見的主題。此幅畫中黑色的輪廓映照在土黃色的背景上，營造出獅子強壯有力的氣勢。

圖10. 羅馬藝術作品：貓吃鷓鴣與野鴨，拿坡里(Napoli)國立博物館(Museo Nazionale)。在遠古時代馬賽克(mosaic)常用來裝潢建築物的內部。圖中我們可以看到古代畫家栩栩如生的表現能力。

# 中東與遠東地區

不論東方或西方，我們都可以從其藝術發展的源頭處發現，人類嘗試著用宗教或法術的方式來表現靈性。在東方世界的思想演進過程與美學理論發展中，以回教和佛教最具舉足輕重的地位。回教禁止任何有宗教涵義的繪畫，所以畫家必須從小說、故事、寓言中汲取作畫的題材與靈感。也因此，回教世界中有許多以動物為主題的畫作。諸如戰爭故事中的馬、象，寓言故事中的公牛、猴子、獅子和鳥。這些動物畫都十分精美，反映著人對世界一種自然而原始的關係。除此之外，印度、波斯和土耳其的畫更以色彩絢麗聞名。而中國、日本等地則因深受佛教影響，所以把繪畫、詩與音樂視為一種冥想、靜思的方式。因此，專畫風景和動物的畫家們都致力於用細膩的筆觸來表達他們對周遭世界萬物的驚歎與敬畏之心。這種精巧細緻的風格，營造出一種不可言喻的自然美，讓人可以用最高境界的寫實方式，生動地表現出鳥兒振翅飛去的畫面。

圖11. 《草原上的尚澤比公牛》(The Bull Shazebeh in the Pasture)，利斯坦圖書館 (Galista Library)，伊朗德黑蘭。波斯的藝術作品精巧細緻，有貴族文化華麗的氣氛。圖中的牛有著阿拉伯式的喜悅，這是東方世界典型的畫風。

圖12. 北齋，《飛鳥》(Birds Flying)，烏菲茲美術館，弗羅倫斯。作品豐富的日本畫家北齋對十九世紀的法國畫家影響甚鉅。他們認為北齋把自然界的萬物形體都融注在簡潔的筆法中。

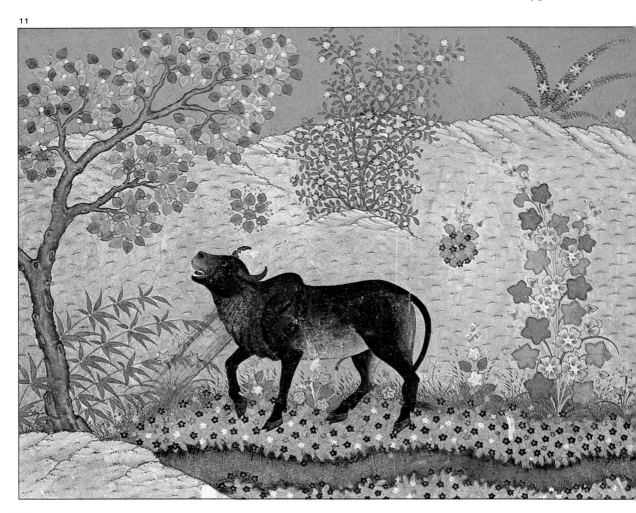
11

2

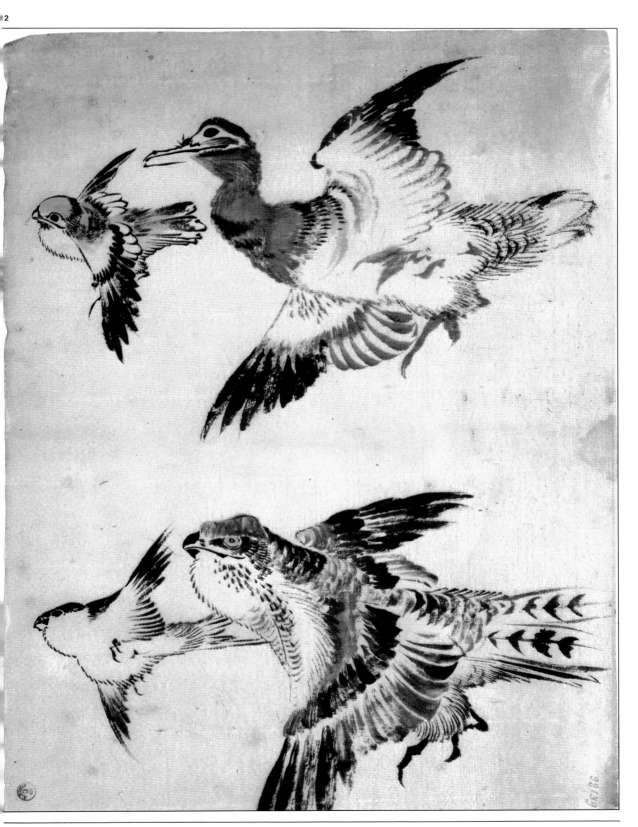

# 中古世紀與文藝復興時期

在中古世紀早期，基督教畫家們的作品中已出現動物。當時，他們認為有關動物的寓言足以代表著道德上的善與惡。然而，到了文藝復興時期，由於畫家對大自然懷著一股無比的好奇心，期盼能一探究竟，並刻描人類與動物之間的關係，所以最後乃衍生出以人為宇宙中心的世界觀。同時，他們也對動物所具有的裝飾特質深感著迷，並認為自己繼承了希臘最正統的美學思想。因此，動物得以在圖畫中恢復原貌，不再被視為道德或神祕的象徵。而文藝復興時期的這個觀念也就一直沿傳至今。

13

14

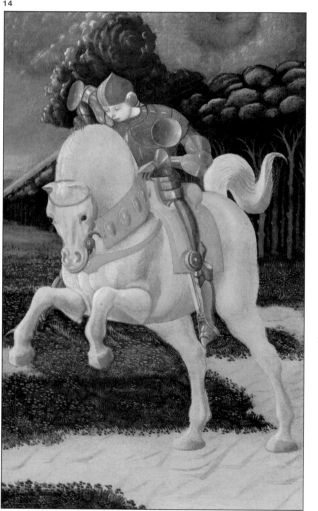

15

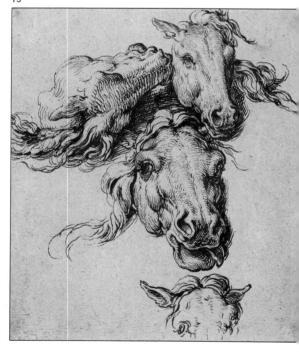

動物解剖學的研究日趨必要，因為它不僅幫助人了解動物，也幫助人更了解自己。當時的畫家也都承襲了這種科學的方法和精確的自然主義，如義大利的達文西(Leonardo da Vinci)和德國的杜勒(Dürer)。

16

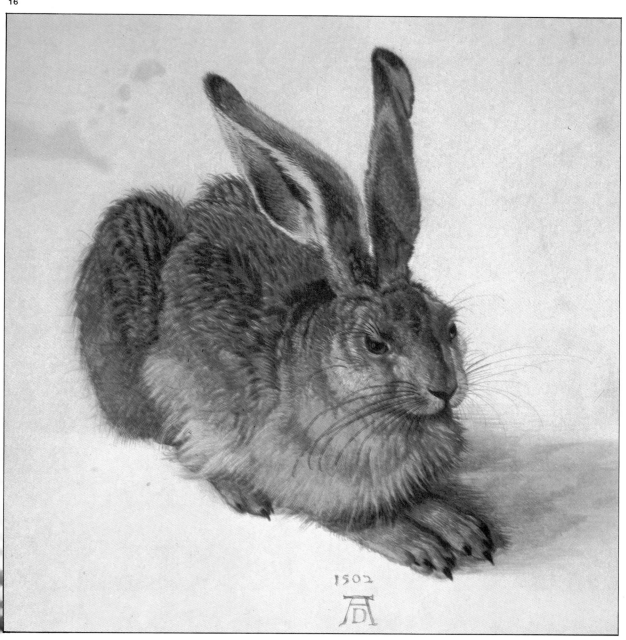

圖13. 安東尼奧・畢薩內洛(Antonio P. Pisanello),《騾子》(Mule),巴黎羅浮宮。十四世紀的畫家畢薩內洛以動物畫著稱於世。他精細地處理動物身上的每塊肌肉,這點我們可以從這幅騾子圖中得知。瞧!牠的毛皮看起來好像很柔軟。

圖14. 烏切羅(Ucello),《聖喬治和龍》(Saint George and the Dragon)(局部),倫敦國家畫廊。戰士騎馬是烏切羅喜愛的畫題,畫中角度的呈現與動物的描繪均極為精美。圖中孔武有力的野獸使人想起遊樂場中旋轉木馬的優雅姿態。

圖15. 傑克・蓋恩二世(Jacques de Gheyn II),《四個馬頭》(Four Horses' Heads),柏林版畫陳列收藏室(Kupfer-stichkabinett)。蓋恩是著名的雕刻家,他細緻獨特的畫風可以由圖中彎曲迂迴的線條與形體的堆疊看出。

圖16. 杜勒 (Albrecht Dürer),《兔子》(Hare),維也納阿爾貝提那圖書館 (Albertina Library)。此幅著名的水彩畫顯示出杜勒精細描繪自然的風格。他的畫風連文藝復興時期的義大利畫家都驚歎不已。

# 巴洛克時期

在這個時期，繪畫的題材增加了農場上大家所熟悉的動物與在中產階級、商業人士間受歡迎的寵物。狩獵變成一種普遍流行的運動，尤其是在英國，馬和獵犬逐漸成為重要的藝術題材。事實上，馬從史前時代以來就一直是最常被拿來當題材的動物。除此之外，歐洲人藉由旅遊、科學的開拓以及新領土的占領，而初次認識了許多異國的野生動物，如獅子、長頸鹿、犀牛、象和駱駝等。這些動物愈來愈普遍地出現在藝術作品中，其中有些替科學建立正確的檔案；有些是沙場上參與作戰的畫面；有些則出現在《聖經》的插圖中。

魯本斯和林布蘭兩人都曾畫過休憩中或正在追捕獵物的獅子、象和老虎。歐洲人捕殺這些動物，並把牠們帶回祖國。這些畫作多以自由活潑的線條構成，充滿對原野的幻想，也為往後的巨幅畫作提供了一種參考方向。

17

18

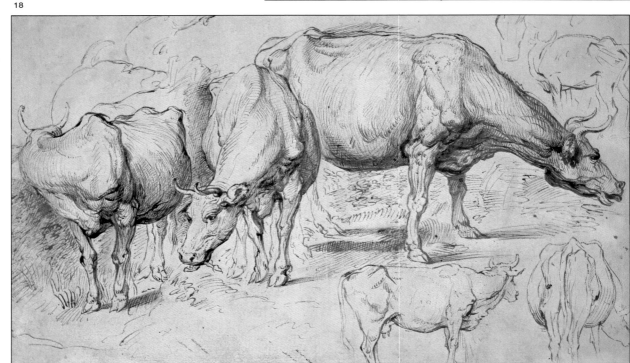

圖17. （前頁）委拉斯
蓋茲,《菲利浦王子的肖
像》(Portrait of Prince
Felipe Próspero)（局
部），維也納藝術史博物
館。委拉斯蓋茲的一些
國王肖像畫有尖酸的
「印象派」寫實主義風
格，但圖中那隻狗的筆
觸卻是典雅婉約。

圖18. （前頁）魯本
斯,《臨摹牛的習作》
(Study of Cows)，倫敦大
英博物館。現存魯本斯
的許多作品在正式上色
前都對自然界中的動物
形體做過詳細的觀察。

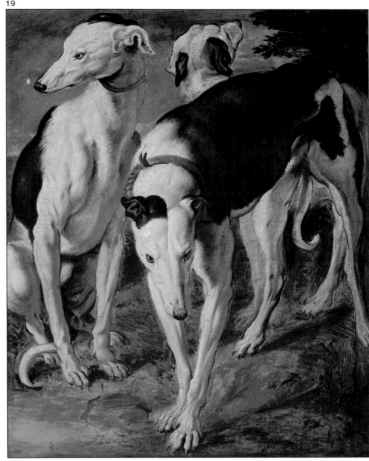

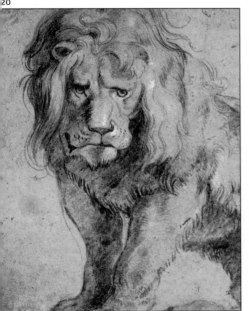

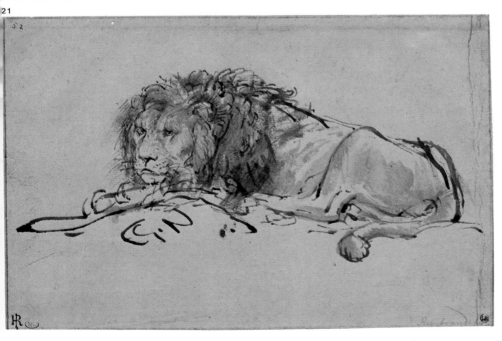

圖19. 法蘭斯・史奈
德(Frans Snyders),《三
隻灰色獵犬》(Three
Greyhounds)，赫佐格・
安端・烏瑞奇博物館，
德國。圖中對三隻狗的
詳細觀察就是深受魯本
斯的影響。

圖20. 魯本斯,《獅
子》(Lion)，巴黎羅浮宮。
精氣充沛是魯本斯最喜
愛表現的風格，從此畫
中的獅子可見一斑。

圖21. 林布蘭,《休憩
中的獅子》(Lion Rest-
ing)，巴黎羅浮宮。身
為繪畫大師，林布蘭特
別善於表現活潑、閒散
的風格，在此畫中也已
展露無遺。

# 十八和十九世紀

在這個時期，寫實主義和浪漫主義持續地結合並互動。動物常以不同的姿態出現在畫中，愛德溫‧朗德西爾爵士(Sir Edwin Landseer)的作品《吉林罕的野牛》(*Wild Cattle at Gillingham*)（下頁，圖24）所流露的原野氣息即為一例。畫中的公牛高傲地昂首站著，採取防衛的姿態。此種風格的畫在當時的英國十分流行。托瑪斯‧根茲巴羅(Thomas Gainsborough)就常以英國兒童的寵物為作畫題材。有時，他會把寵物和主人一起納入畫作中，有時就單畫狗兒（如圖23）。其他的畫家如史特伯斯就專門畫動物（特別是馬）；鄂簡‧德拉克洛瓦(Eugène Delacroix)則偶爾從法國浪漫故事的主題中汲取靈感；史特伯斯所畫《馬被獅子突襲》(*Horse Attacked by a Lion*)一圖，則是根據古代傳說而畫成（圖22）。

22

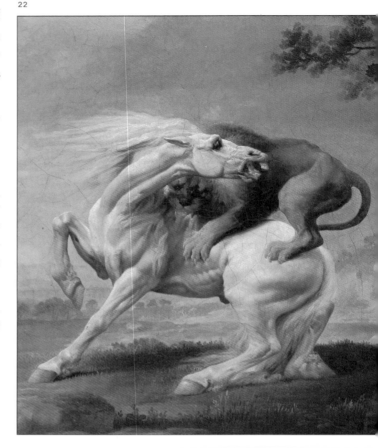

23

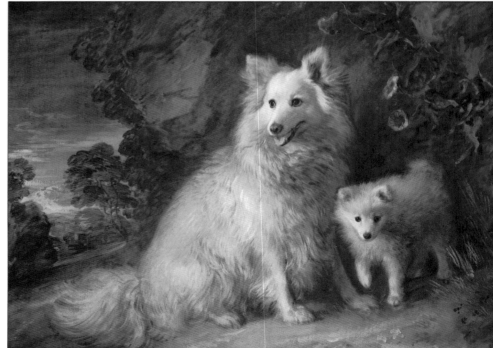

圖22. 喬治‧史特伯斯，《馬被獅子突襲》（局部），維多利亞國立美術館(National Gallery of Victoria)，澳洲墨爾本。英國的浪漫畫家史特伯斯是一個畫馬專家。此幅作品中獅子突襲馬本身就極具戲劇效果，而畫中也顯示出他對動物身體結構的豐富知識。

圖23. 根茲巴羅，《博美狗》(*Pomeranian Dog*)，倫敦泰德畫廊。根茲巴羅偏好以十八世紀末英國的上層社會為畫題。因此，他作品中的動物都帶有些許純種血統，而其優雅迷人的本質則由畫家熟練的繪畫技巧中展現出來。

24

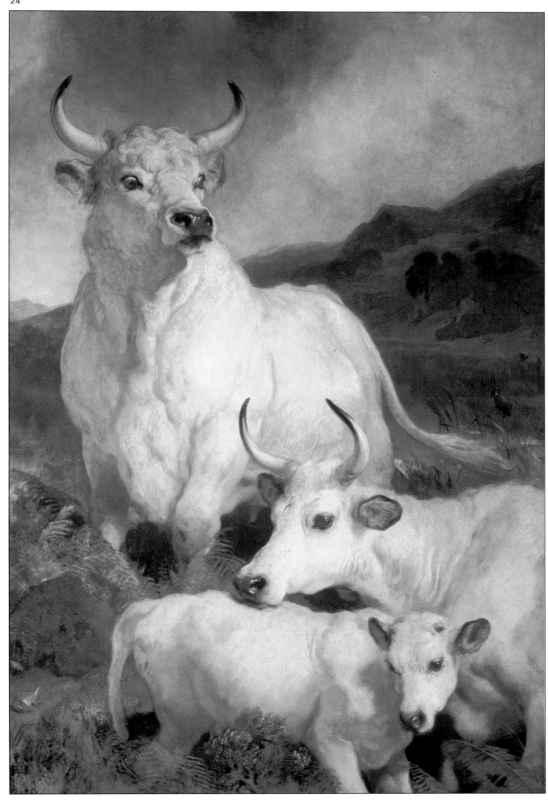

圖24. 愛德
溫・朗德西爾
爵士,《吉林罕
的野牛》,雷因
美術館,倫敦。

# 十九和二十世紀

在印象主義興起之前，藝術界仍是以前一時期所謂浪漫主義與寫實主義結合的風格為主。馬里亞諾・福蒂尼(Mariano Fortuny) 就是此一代表人物。他的畫常以非洲為場景，勇士戰馬縱橫沙場，場面十分浩大。然而，由於其運筆風格開散自由，頗有印象派的色彩。

十九世紀中期，美術界興起了所謂的寫實主義。當時許多的畫家與插圖畫家均採用此種寫實派的畫法，將自己對社會的批判與看法，很自然地表現在自己的作品內。他們會畫動物來代表人類，並對人類社會中所謂的聰明才智嘲弄一番。

和寫實主義同一時期興起的，是將動物加以辨識、分類的科學方法。不久之後，印象派畫家們便將日常生活的事物再次地納入繪畫的題材中，例如賽馬或貴婦在公園中溜狗，以前的歷史情節或神話故事，反而不再受到青睞。隨著革命性的新觀點而來的是大家都嘗試著去捕捉畫面裡一剎那間整體的印象。竇加、馬內(Manet)及土魯茲 —羅特列克(Toulouse-Lautrec) 所畫的馬，就以寫實和動感著稱。人類生活的好伴侶 —— 馬，在這幾位大師的筆下，顯得極為清晰而翔實。在北美地區，從美洲大陸被征服一直到工業革命等種種事件，都有人用繪畫來描述與紀錄。佛瑞德利克・雷明頓(Frederic Remington) 的一些作品就描繪了印地安人的文化、生活和與自然界的關係，作品中流露出的神韻氣氛遠勝於純紀錄性質的白描作品。

圖 25. 馬里亞諾・福蒂尼，《鐵都恩之役》(The Battle of Tetuan)（局部），巴塞隆納現代美術博物館(Museum of Modern Art)。這位加泰隆尼亞(Catalan) 畫家以浪漫夢幻似的風格描繪異國風情的畫題，作品常以非洲為背景。此畫是他最具野心的創作之一。

圖26. （右）蓋布爾・范・馬克斯(Gabriel von Max)，《如同藝術評論家的猴子》(Monkeys as Art Critics)，慕尼黑藝術館 (AltePinakothek)。此作品充份說明十九世紀中盛行於歐洲，並常結合社會批判的寫實畫風。本圖中酷似人的猴子十分自然寫實，卻流露著諷刺的效果。

25

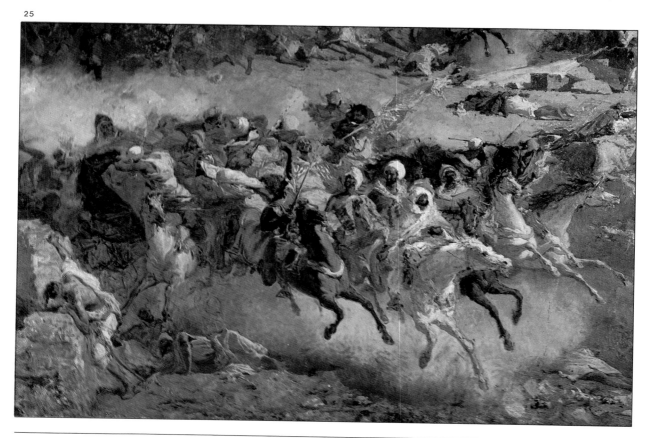

26

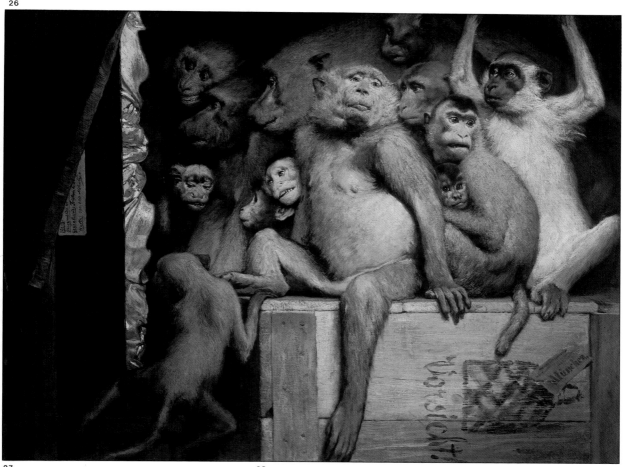

27

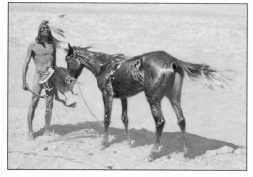

28

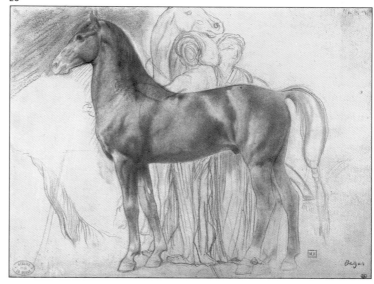

圖27. 佛瑞德利克·雷明頓,《下馬圖》(Unmounted),亞蒙卡特博物館 (Amon Carter Museum),德州福特渥茲(Fort Worth)。雷明頓常畫美洲蠻荒無垠的原野生活,因而成為擅長畫駒、小馬和野馬的好手。

圖28. 竇加,《馬之形態的習作》(Study of a Horse with Figures),巴黎羅浮宮的畫室。竇加以高超的畫技畫自然景物。圖中馬的線條精確傳神,足以顯示這位法國大畫家的一流功力。

我必需很肯定地告訴你：在熟記動物的形狀與身體特徵前，你沒有辦法將眼前活生生的動物畫好，因為「熟記」是成功的必要條件。這個技巧是可以加以學習培養的，就像畫家在畫人像時也要先對人體構造有一番了解之後，再從其印象與記憶去畫人。所以，如果你要學習如何畫動物畫，就要先研讀下列幾頁。在本章中，我們會介紹畫動物畫的基本常識與方法：認識骨架與肌肉、如何利用簡單的原型發展出複雜的結構；如何處理光線的明暗、以及如何運用明暗程度的對比性來烘托出所要描繪的對象之形體。我會建議你先臨摹巴斯塔的作品畫畫看，因為這樣一來，你就可以學到巴斯塔大師般的繪畫訣竅囉！

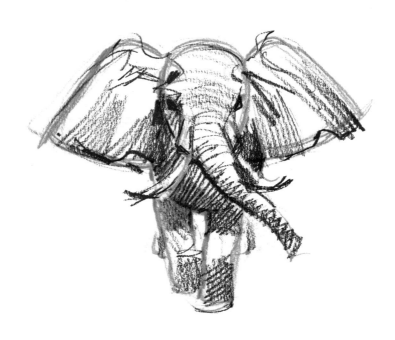

# 畫動物畫的基本方法

骨架和肌肉結構，從基本形狀、光影、
明暗程度與對比學會畫基本結構

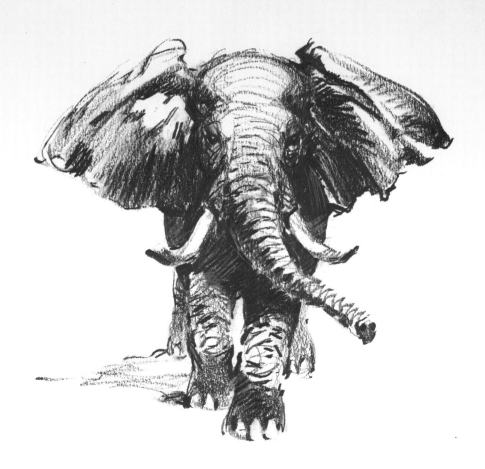

# 頭顱

陸地上的哺乳動物，大體上來說，頭蓋骨的特徵均極為相似，都是由數塊平坦但形狀不規則的骨頭接合組成。除了下顎以外，中間毫無關節相連，所以不能任意移動。

頭顱骨上有一些突起和凹洞，許多生理功能的控制都集中在這裡，其中包括咀嚼、呼吸、以及最重要的五官，而這些不同的生理功能也必須由專門的器官來負責。舉例來說，反芻動物如鹿或長頸鹿，牠們顎的形狀就是因為門齒與犬齒完全分離而形成的。當然，頭顱的形狀會直接影響到動物頭部的外貌。請記住，頭蓋骨上的肌肉與軟骨組織(如口鼻處、耳朵、嘴巴)，也會影響動物面部的形狀，使之成為動物本身獨有的特徵。

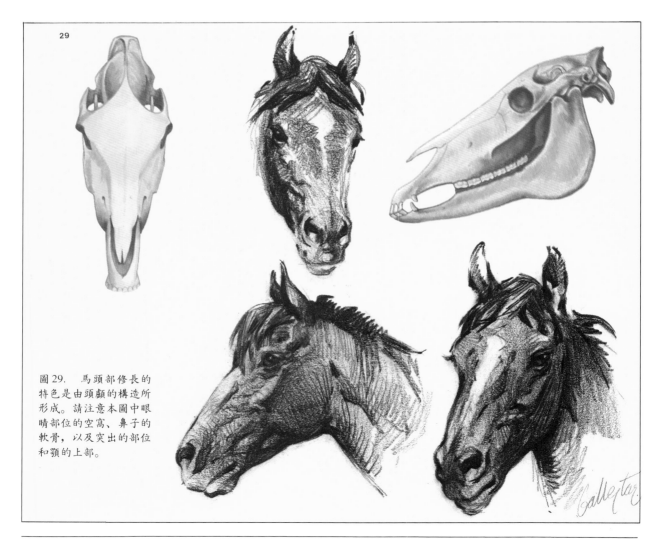

29

圖29. 馬頭部修長的特色是由頭顱的構造所形成。請注意本圖中眼睛部位的空窩、鼻子的軟骨，以及突出的部位和顎的上部。

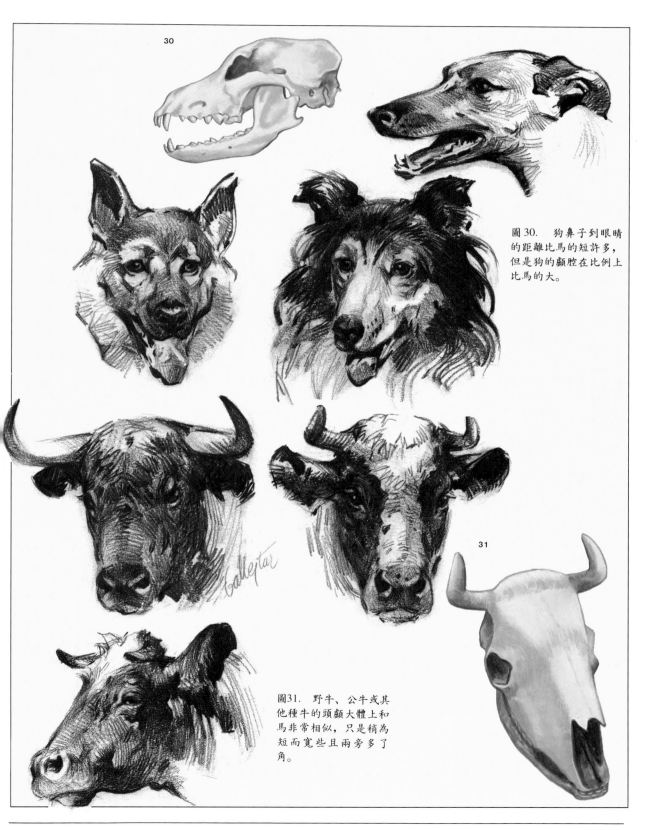

30

圖30. 狗鼻子到眼睛
的距離比馬的短許多，
但是狗的顱腔在比例上
比馬的大。

31

圖31. 野牛、公牛或其
他種牛的頭顱大體上和
馬非常相似，只是稍為
短而寬些且兩旁多了
角。

# 貓科動物的頭顱

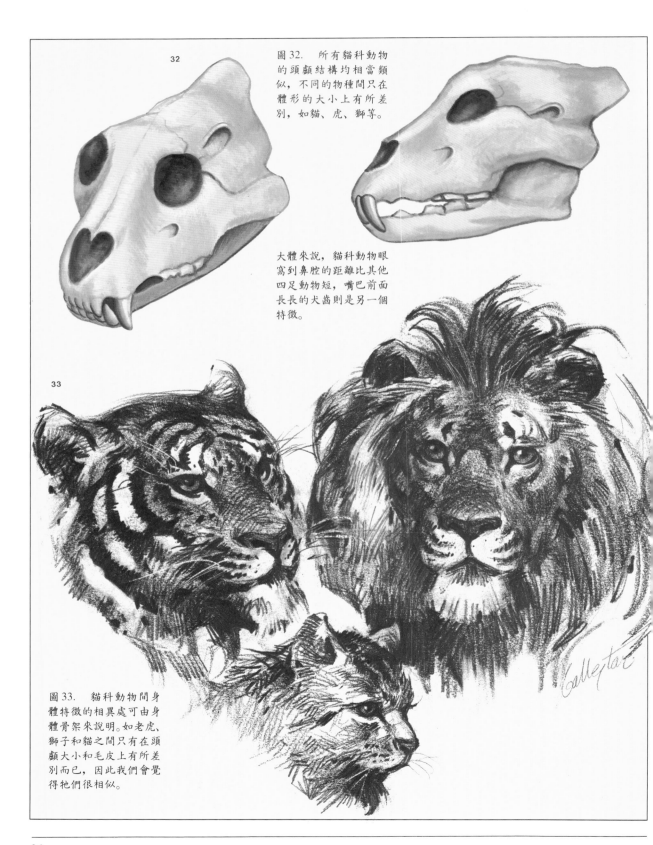

圖 32. 所有貓科動物的頭顱結構均相當類似,不同的物種間只在體形的大小上有所差別,如貓、虎、獅等。

大體來說,貓科動物眼窩到鼻腔的距離比其他四足動物短,嘴巴前面長長的犬齒則是另一個特徵。

圖 33. 貓科動物間身體特徵的相異處可由身體骨架來說明。如老虎、獅子和貓之間只有在頭顱大小和毛皮上有所差別而已,因此我們會覺得牠們很相似。

# 頭部的細部

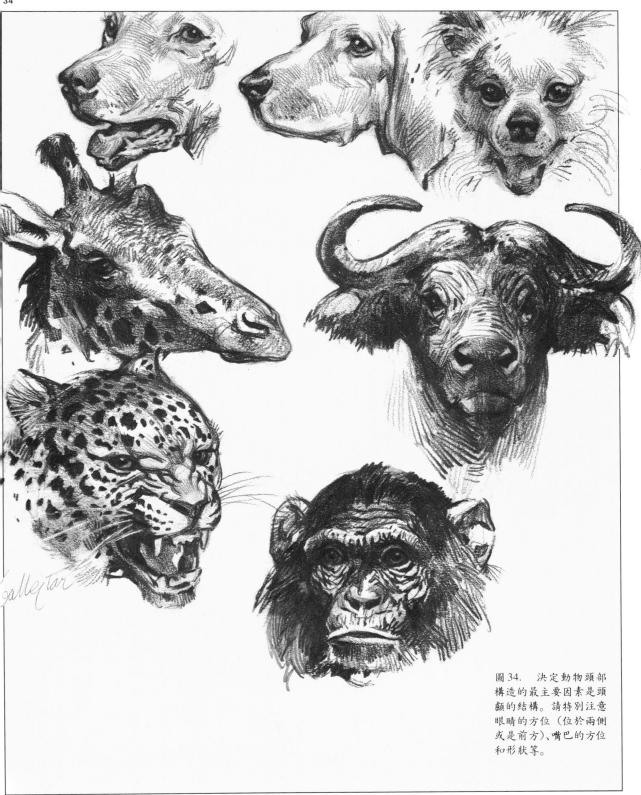

圖34. 決定動物頭部
構造的最主要因素是頭
顱的結構。請特別注意
眼睛的方位（位於兩側
或是前方）、嘴巴的方位
和形狀等。

# 人類與馬在解剖學上的比較

為了使大家更容易了解動物骨骼與肌肉的結構，我們將比較人和馬的身體結構。我之所以選擇馬當動物的骨架模型，是因為牠幾乎可說是集所有陸地上動物的特徵於一身。只要你能對馬的構造瞭若指掌，那麼你就可以輕而易舉地掌握住其他四隻腳動物的體形架構了。

圖35所示是人與馬的骨架。請注意，馬的頭蓋骨比人的長了許多，但顱腔卻比人小得多。人和馬的頸椎關節都有七個，但馬的頸椎關節較大，比較強而有力。馬的兩隻前腿相當於人的雙臂，可見人和馬的關節數相當，只是關節大小的比例有所不同而已。馬的「上臂」在比例

上較小，沒有在身體上造成明顯的突起處。馬最顯眼的關節相當於人的腕關節，因為下面接著一隻又長又直的手，手的前端則是由四個手指連結而成的馬蹄。同樣地，馬的後腿中最明顯的關節相當於人的踝關節，而和人的膝關節相當的關節，則因部份被馬的臀部蓋住所以看不清楚。

讀者也可以藉圖36來比較人和馬的肌肉構造。馬的肌肉多集中於頸部和後臀部，身體軀幹處較少，因為馬不需要由身體軀幹的肌肉來支撐，但人就必須有軀幹肌肉來維持直立式的姿勢。

圖35. 人和馬除了骨架的大小有所不同外，馬的胸腔較大，頭顱也比較長。就四肢來看，馬的「前臂」和趾骨均較大，而相對於肘和膝的關節則位在腿的上方一些。

35

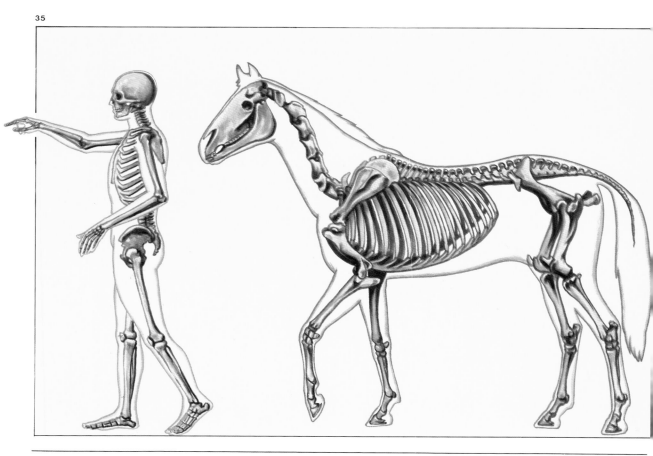

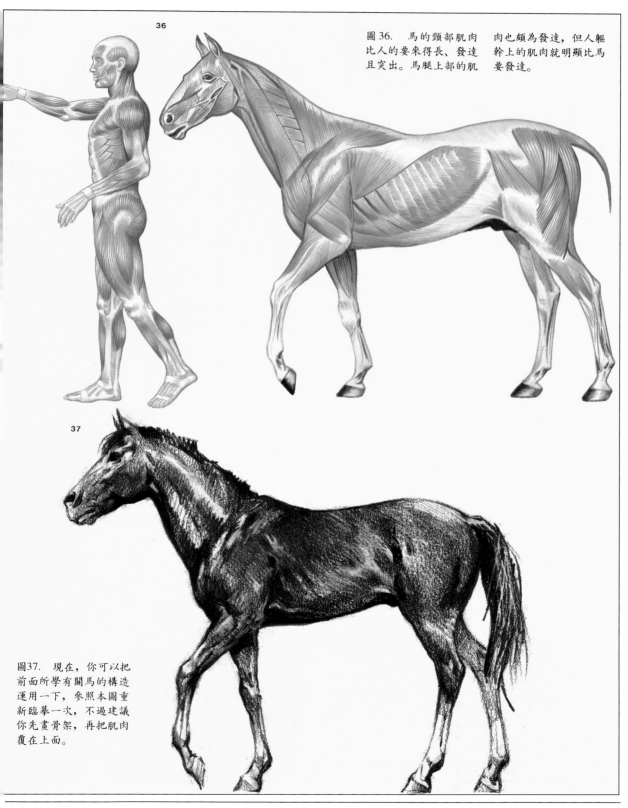

36

圖36. 馬的頸部肌肉比人的要來得長、發達且突出。馬腿上部的肌肉也頗為發達，但人軀幹上的肌肉就明顯比馬要發達。

37

圖37. 現在，你可以把前面所學有關馬的構造運用一下，參照本圖重新臨摹一次，不過建議你先畫骨架，再把肌肉覆在上面。

# 骨骼與肌肉的構造圖

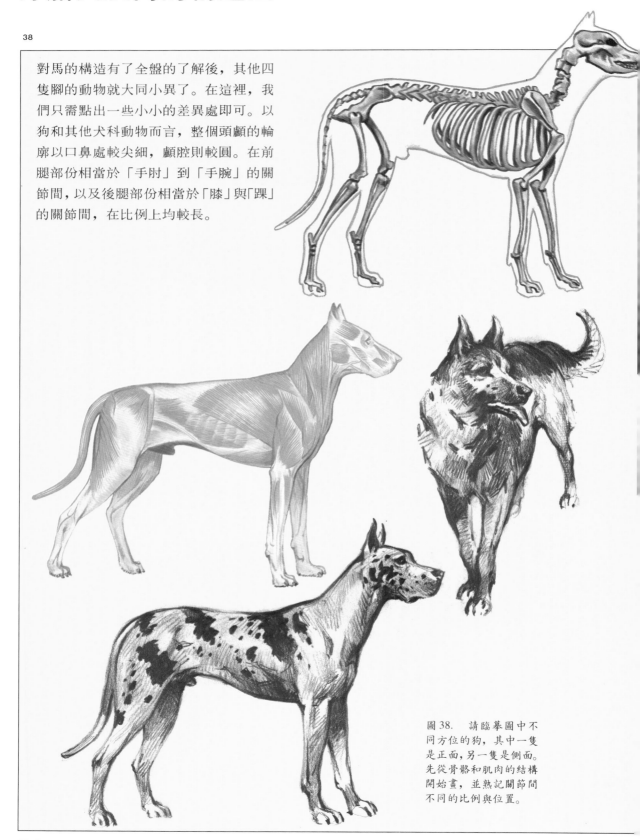

38

對馬的構造有了全盤的了解後，其他四隻腳的動物就大同小異了。在這裡，我們只需點出一些小小的差異處即可。以狗和其他犬科動物而言，整個頭顱的輪廓以口鼻處較尖細，顱腔則較圓。在前腿部份相當於「手肘」到「手腕」的關節間，以及後腿部份相當於「膝」與「踝」的關節間，在比例上均較長。

圖38. 請臨摹圖中不同方位的狗，其中一隻是正面，另一隻是側面。先從骨骼和肌肉的結構開始畫，並熟記關節間不同的比例與位置。

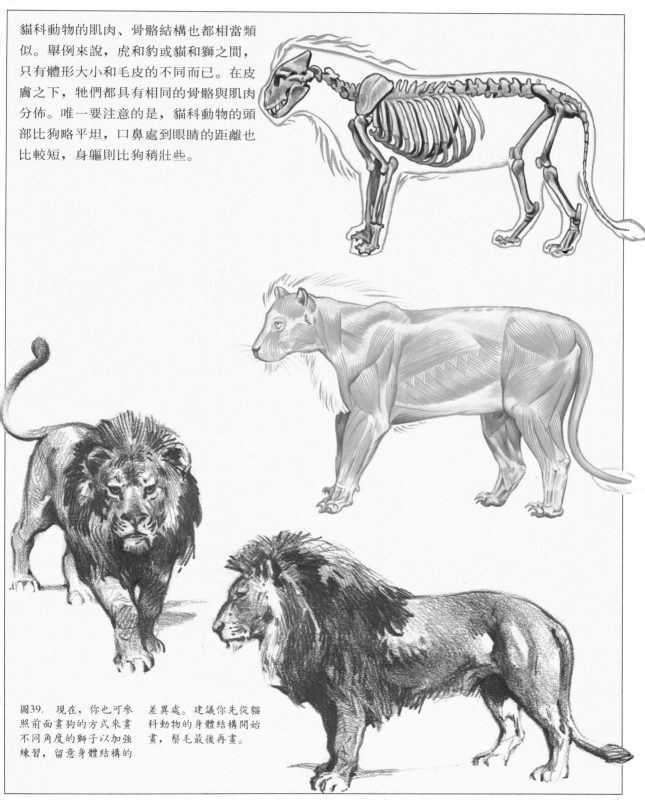

39

貓科動物的肌肉、骨骼結構也都相當類
似。舉例來說，虎和豹或貓和獅之間，
只有體形大小和毛皮的不同而已。在皮
膚之下，牠們都具有相同的骨骼與肌肉
分佈。唯一要注意的是，貓科動物的頭
部比狗略平坦，口鼻處到眼睛的距離也
比較短，身軀則比狗稍壯些。

圖39. 現在，你也可參　差異處。建議你先從貓
照前面畫狗的方式來畫　科動物的身體結構開始
不同角度的獅子以加強　畫，鬃毛最後再畫。
練習，留意身體結構的

# 比較解剖學

正如我們能夠有效益地比較出人和其他高等哺乳動物肌肉與骨骼的構造一樣，我們也可以建構出骨架排列形式的異同。靈長類的動物如熊、猴子、象等都和人一樣是用腳掌來走路，但是其他哺乳動物則是像芭蕾舞者一樣用腳尖行走。圖40是鹿的身體結構和人呈蹲伏姿勢時的身體結構對照圖。

從圖中，我們可以清楚看出人腿和鹿的後腿有許多相似處，只是關節間的長度有所不同。人的股骨是身體中最長的部份，不過相對而言，鹿的股骨就短多了，

所以「臀部」和「膝部」間的距離就比較接近；另外一點很有趣的是，人的手關節到腳關節間的軀幹長度要比鹿短上許多。

鳥的基本結構和我們前面所提過的動物差不多。其骨架由頭和脊椎骨組成，胸腔與四肢聯結於上。前肢（相當於人的

圖40. 人和鹿在骨骼間關節的距離上雖有所不同，但關節數幾乎相同，這可從鹿和呈蹲伏姿態的人的比較圖中看出。

圖41. 所有四足動物四肢的關節基本上是相同的，所以你可以試著畫畫看馬、老虎、鹿和狗的後腿。

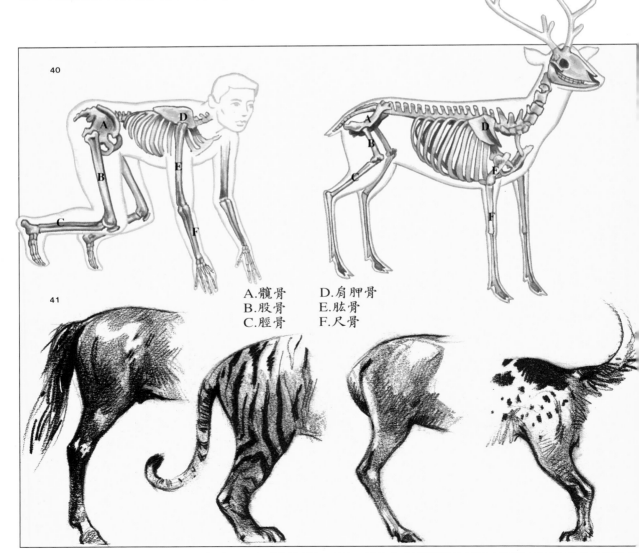

A.髖骨　　D.肩胛骨
B.股骨　　E.肱骨
C.脛骨　　F.尺骨

雙臂）已發展成為翅膀，但其骨頭的種類與數目則和其他動物有對應的關係。鳥後肢的形狀和四隻腳的動物也很像，不過鳥有爪子沒有腳趾頭。此外，鳥的顎骨上沒有牙齒，而是由像號角般的束西包裹著，形成鳥喙。總而言之，除了前後肢間的距離較短，而前肢長度較長外，鳥的構造和四隻腳的動物無異。

魚的構造則是以頭和脊椎骨為主（魚的頭比陸生動物的頭要來得脆弱且顯得形狀不規則），而脊椎又聯結著胸腔骨，並往外延展形成魚鰭。

圖42. 鳥的骨骼在很多方面均和人類頗為相似，而魚的骨骼只有頭、脊椎和幾排細小的骨頭而已。

圖43. 鳥飛行的姿勢只能和四足動物中人的手臂在兩側上下拍動相比擬。

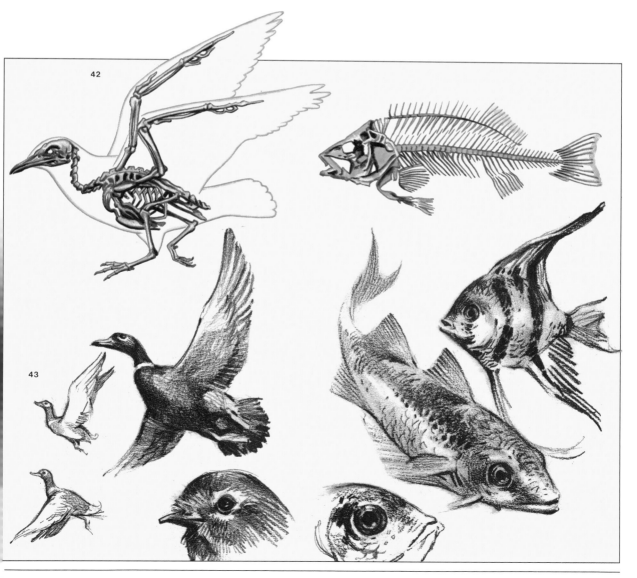

# 塞尚的方法

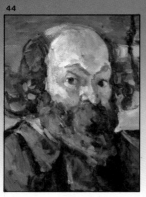

圖44. 塞尚,《自畫像》(Self-Portrait),巴黎奧塞美術館。

圖45和46. 立方體、圓柱體、球體和圓錐體是可以用來互相組合出代表自然界中或靜或動任何物體的基本幾何形體。

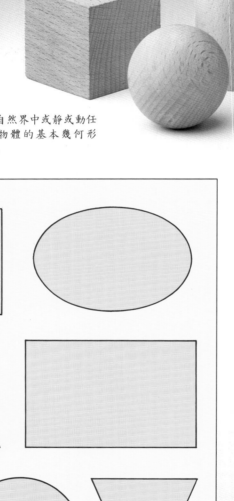

1904年4月,普羅旺斯畫家塞尚 (Paul Cézanne) 在給他的畫家朋友貝納 (Emile Bernard)的信中寫道:「大自然中的萬物都是由立方體、圓柱體和球體三種形狀所組成的。畫家必須先學會畫這三種形體以後,才能隨心所欲地作畫。」

塞尚一直認為,美術應以幾何學為本,而形態變化無窮的自然物體應該可以簡化得如幾何圖形般的簡單一致。這個觀念對想要處理大自然中千變萬化事物的畫家而言,有極大的助益。

當我們要進行自然寫生時,請記住,第一步要觀察,然後熟記物體在動態中的形狀。塞尚的幾何形體方法將有助於你達成這個目標。在接下來的練習中,你將會發現,所有動物的形體都可簡化為這三個基本形的組合形體。

# 畫馬的側面像

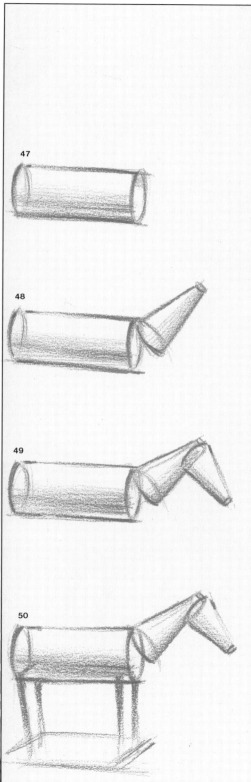

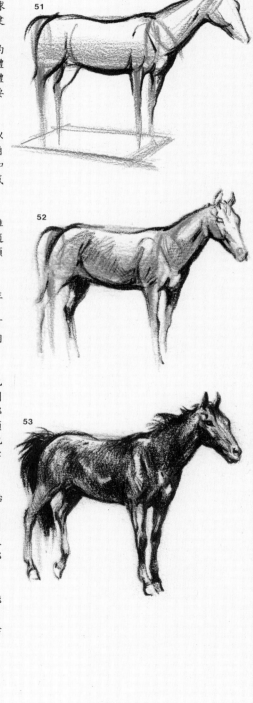

圖47. 本章第一個練習就是利用圓柱體、球體和圓錐體的組合來建構出馬的形體與結構。從本圖你可以看出馬的軀幹是用平放的圓柱體來代表。請注意圓柱體的長度和寬度的比例要符合動物的比例。

圖48. 馬的脖子可以用一個被稍稍截去一角的圓錐體來代替,並和代替身體的圓柱體形成一夾角。

圖49. 在前一個圓錐體末端接上一個角度適當的圓錐體當做馬的頭部。

圖50. 馬的腿由圓柱體末端的垂直線構成。為了估計腿的長度,可以在圓柱體的下方畫個角度相同的長方形。

圖51. 幾何結構的比例調整好後,就可以開始畫輪廓,臀部、胸部的形狀,以及脖子到頭的接合處。在此處,把動物解剖學上的知識牢記於心是很重要的。

圖52. 現在,可以開始畫鼻子、耳朵和尾巴。身體和脖子的體形則用4B、6B鉛筆來稍為加上陰影。請注意此時腿部已逐漸成形。

圖53. 完成圖中,輪廓已加深,體形已飽滿,鬃毛和尾巴也打上了陰影。

# 四分之三側面的馬

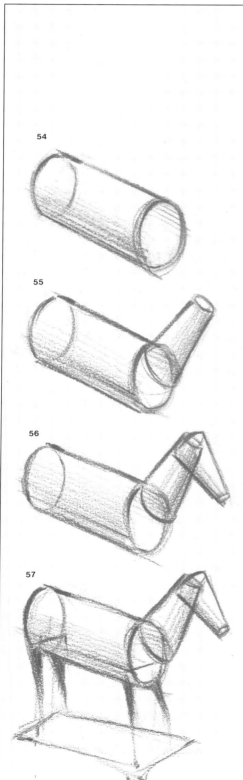

**54**

**55**

**56**

**57**

圖54. 接下來的練習要畫動態的馬，從稍微偏3/4側面上方的角度來處理。請記住這些要點，畫一個圓柱體代表身體，使身體前側面比前幾張圖更為明顯。

圖55. 脖子也是用截斷的圓錐體來代表，不過這次因為前縮法的關係，所以需要放在不同的角度上。

圖56. 頭的形狀和方位是由另一個比較小的截斷圓錐體來代表。

圖57. 馬站立的平面基臺要比前面的練習偏斜一些。而這個平面基臺也代表馬的長度。

圖58. 用管蕊鉛筆把馬頭部、頸部和身體的輪廓勾勒清楚。

圖59. 把頭部的五官畫在適當的位置，並為已畫好的部位輕輕塗上陰影之後，就可開始畫運動中的馬腿：右前腿伸出著地，左前腿向前彎；相反地，右後腿向後彎，左後腿著地。

圖60. 為身體打上陰影，製造出立體感，最後再畫上腿的細部，鬃毛和尾巴，此圖便完成了。

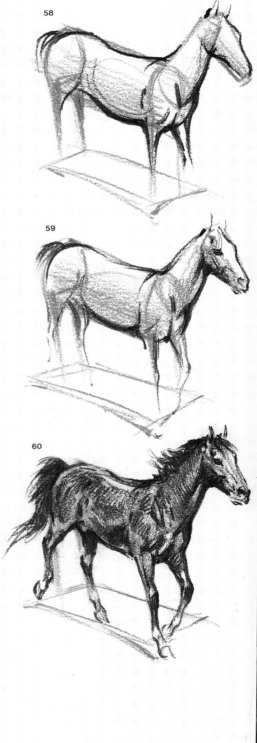

**58**

**59**

**60**

# 馬的腿

馬的腿形和關節種類都十分簡單明確，所以完整地認識它，並依照前面所學簡單的幾何圖法來畫馬的腿是個不錯的辦法。請記住，這種基本的幾何圖法只要稍加調整，便可適用於畫各種四隻腳的動物了。

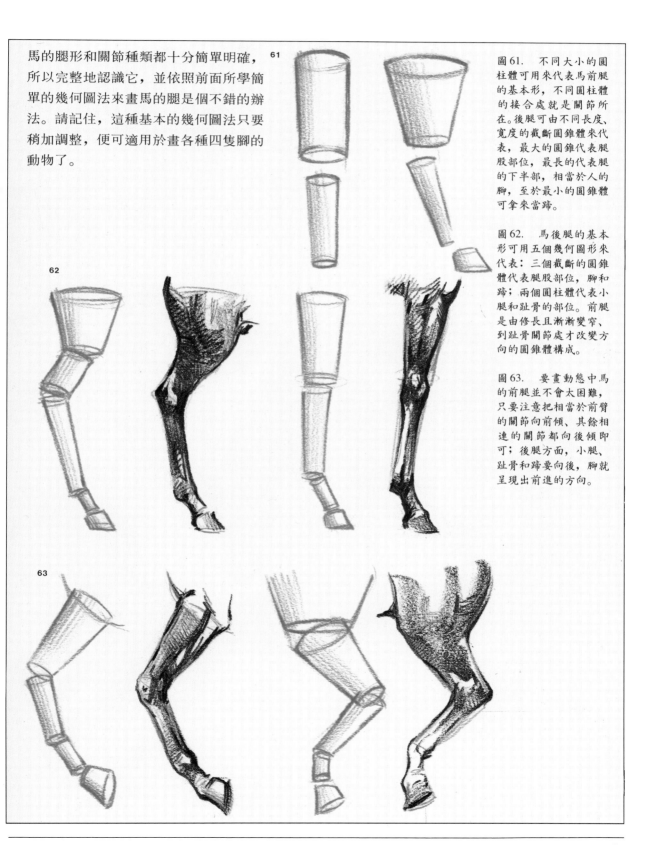

圖61. 不同大小的圓柱體可用來代表馬前腿的基本形，不同圓柱體的接合處就是關節所在。後腿可由不同長度、寬度的截斷圓錐體來代表，最大的圓錐代表腿股部位，最長的代表腿的下半部，相當於人的腳，至於最小的圓錐體可拿來當蹄。

圖62. 馬後腿的基本形可用五個幾何圖形來代表：三個截斷的圓錐體代表腿股部位，腳和蹄；兩個圓柱體代表小腿和趾骨的部位。前腿是由修長且漸漸變窄、到趾骨關節處才改變方向的圓錐體構成。

圖63. 要畫動態中馬的前腿並不會太困難，只要注意把相當於前臂的關節向前傾、其餘相連的關節都向後傾即可；後腿方面，小腿、趾骨和蹄要向後，腳就呈現出前進的方向。

# 不同姿勢的馬

在看過馬的形體可由基本的幾何圖形構成之後，現在就讓我們應用它來畫奔馳中的馬，或馬的側面圖吧（圖64和65）！

我們可以看出，用來勾畫馬的結構的幾何圖形和前面幾張圖所用到的一樣，而其間的差異只在於與其頭、頸一致的形體之角度方向有所不同而已。

圖66中的馬身體側向一邊，所以腿也要跟著畫在代表著身軀的那個圓柱旁邊。

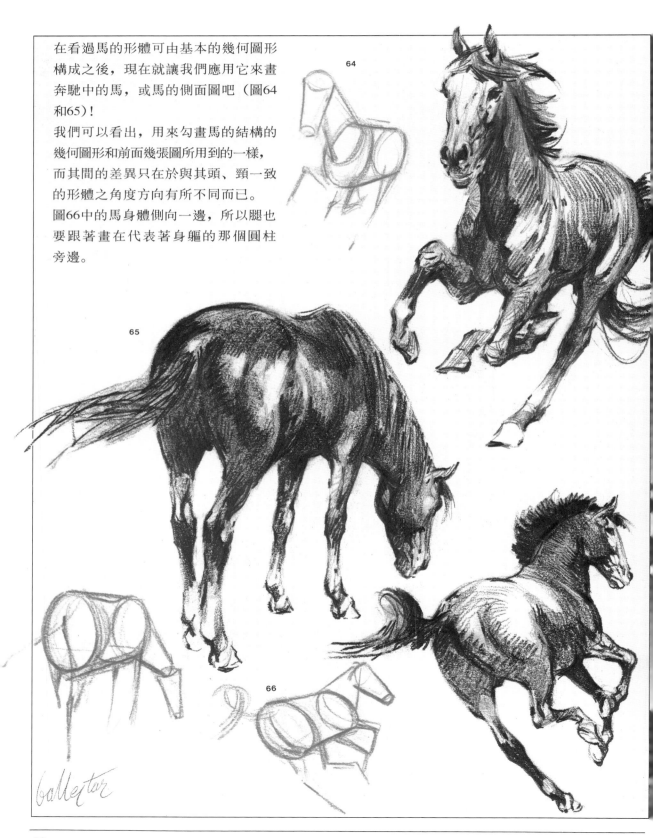

# 狗和貓

畫奔跑中的小狗的方法基本上和畫馬的
方法一樣（圖67），只要在畫時把脖子隱
藏在頭的後面即可。

貓的身體大致上來說是由圓和橢圓所構
成。現在，請你仿照圖68畫貓，並注意
其身軀是由圓柱形構成，頭是圓形，後
腿是橢圓形。

圖69中俯臥在地上的貓的身體也是由橢
圓形圓柱構成，頭部還是呈圓形。

67

68

69

# 家禽家畜

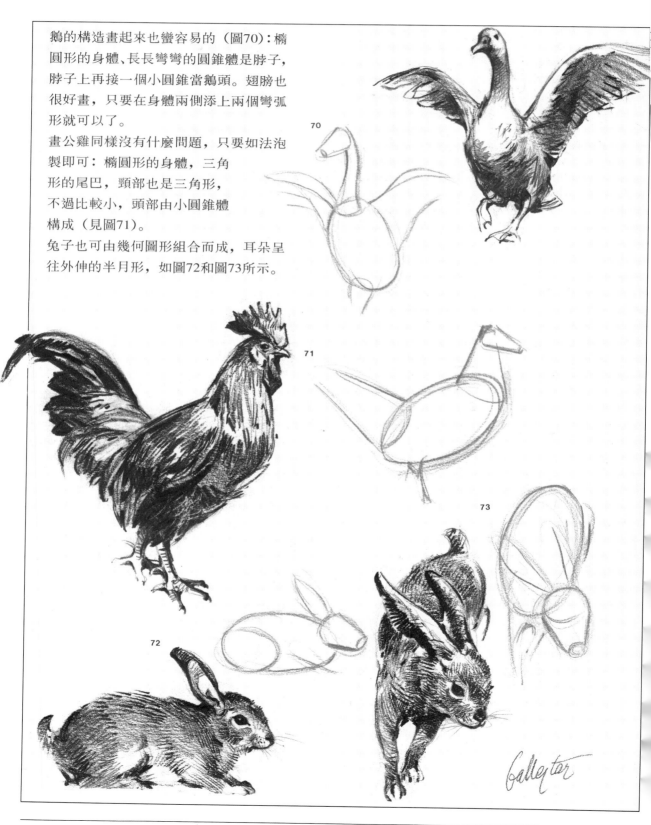

鵝的構造畫起來也蠻容易的（圖70）：橢圓形的身體、長長彎彎的圓錐體是脖子，脖子上再接一個小圓錐當鵝頭。翅膀也很好畫，只要在身體兩側添上兩個彎弧形就可以了。

畫公雞同樣沒有什麼問題，只要如法泡製即可：橢圓形的身體，三角形的尾巴，頸部也是三角形，不過比較小，頭部由小圓錐體構成（見圖71）。

兔子也可由幾何圖形組合而成，耳朵呈往外伸的半月形，如圖72和圖73所示。

70

71

73

72

# 野生動物

大象的頭、身體、耳朵是由數個橢圓形
所組成，象鼻子是長而彎曲的圓柱
形，象腿也是圓柱形（圖74）。
長頸鹿（圖75）的基本形也和
馬一樣，只是比例都加長而已。
大野牛則是由截斷狀的圓錐所構
成，頭呈橢圓形，突起的背部是
球狀（圖76）。

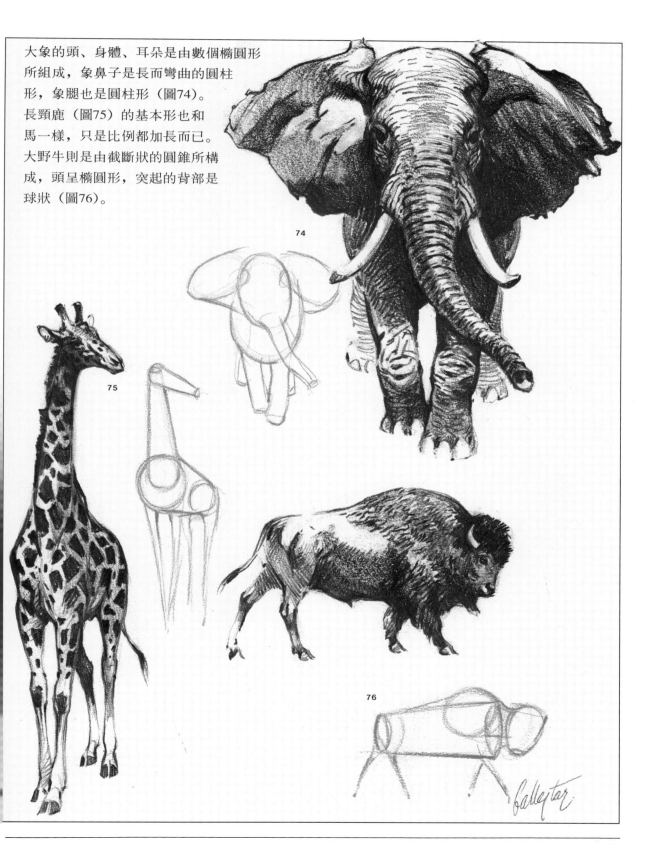

74

75

76

# 另外三種野生動物

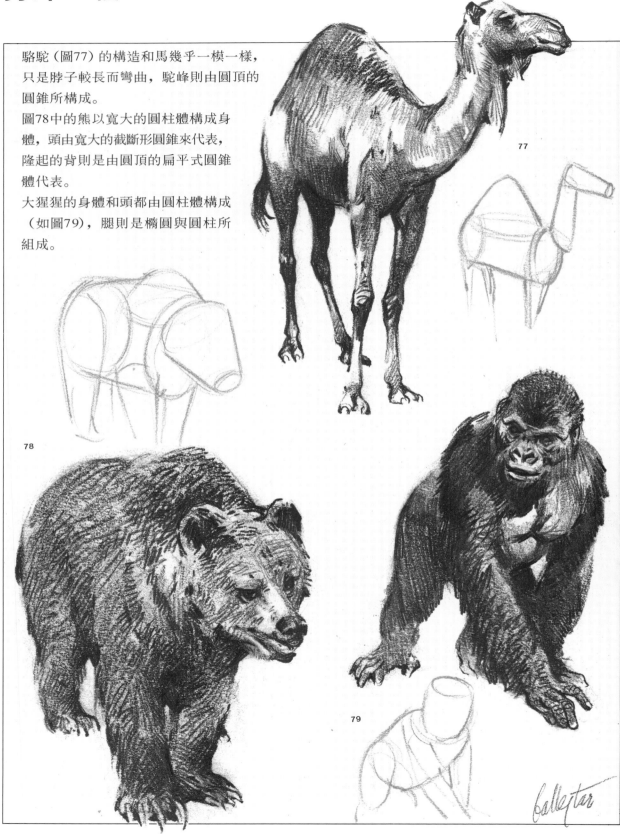

駱駝（圖77）的構造和馬幾乎一模一樣，
只是脖子較長而彎曲，駝峰則由圓頂的
圓錐所構成。

圖78中的熊以寬大的圓柱體構成身
體，頭由寬大的截斷形圓錐來代表，
隆起的背則是由圓頂的扁平式圓錐
體代表。

大猩猩的身體和頭都由圓柱體構成
（如圖79），腿則是橢圓與圓柱所
組成。

# 野生鳥類

老鷹（圖80）的身體和其他的鳥類一樣，都是由橢圓形組成，尾巴是銳角三角形，頭和頸則是較小的三角形。

鴕鳥（圖81）的身體也是橢圓形，不過頸子像是一條長而富彈性的管子，管子末端的小圓錐體是頭部。

禿鷹的身體亦呈橢圓形，管子般的脖子，但不是很長。尾巴是梯形，翅膀則是平行穿過身體的弧形（圖82）。

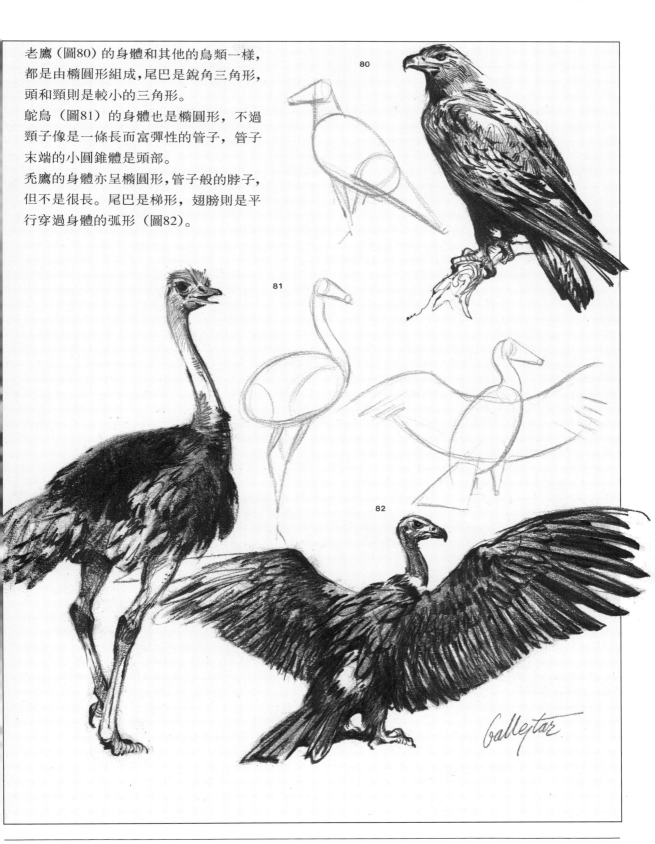

# 畫動物畫時如何處理光線的明暗

不論你的畫題是什麼──風景、人像，或動物等──都必須考慮到光線明暗所造成的效果，並選擇最適合的亮度與採光。現在，就讓我們來看看畫動物畫時，在亮度與採光方面需要注意的幾點。

基本的亮度有兩種：

(a)漫射光：就是陰天時的光線，或是那種穿透過天窗、氣窗，感覺柔和、沒有什麼明暗對比的亮光，就像是太陽被雲遮蓋時的戶外風光。

(b)直射光：就是晴天的陽光或電燈的打光。如果你在充滿陽光的戶外寫生，或在打有強光的畫室中作畫時，這種光線會讓顏色對比變得十分鮮明。

採光有三種基本的方式：

(1)正面照明（圖83）：使用正面照明，就不必考慮明暗對比的問題，畫面雖然色彩分明，但感覺不夠真實、立體。在

這裡，我們可以多用一些篇幅來介紹一下：有明暗法和色彩法兩種畫風。前者的畫家會在畫中表現出光線的明暗，後者則純粹用色彩繪畫，不表現陰影的效果。本書第17頁中魯本斯所畫的獅子和史奈德(Snyders)筆下的灰色獵犬就是屬於明暗法的畫風，第11頁裡埃及人所畫的鴨子與克里特島居民所畫的海豚則是屬色彩法的風格。有趣的是，本世紀初野獸派畫家馬諦斯（Matisse）、德安（Derain）和烏拉曼克（Vlaminck）也承襲了三千年前這批畫鴨子與海豚的佚名畫家的畫風。本頁中巴斯塔所畫的老虎就是利用正面照明和色彩法完成的。圖中老虎面向我們的這一側完全採光，所以色彩鮮豔分明，幾乎沒有什麼陰影。

(2)側面照明與前側方照明（圖84）：這是寫實派畫風最理想的採光方式，因為光線的明暗充分地將實物的形體表現出來。巴斯塔所畫的河馬就是一個例子。此種採光最常被明暗法的畫家所使用。

圖83. 這隻老虎是用色彩法的方式畫成。畫中的陰影部份不會影響整隻動物形體之清澈、色彩的濃密，此種色彩的力量就是運用正面照明而達到的效果。

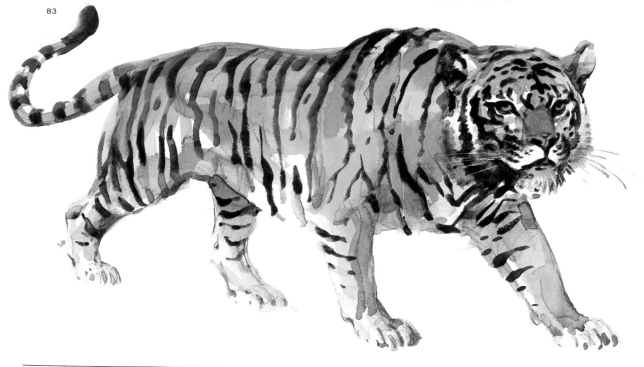

83

(3)**後方照明**（圖85）： 這是一種最適於營造出情愛洋溢、柔和溫暖氣氛的照明方式。光線由物體的後方照出，使畫面中的動物沈浸在光暈之中。

總而言之，正面照明最適於現代風格的色彩法；側面或前側方採光最適合用於解說、傳達消息的畫作，至於後方採光，則最能營造出氣氛。你可以依圖所需的風格來決定採光的方式。

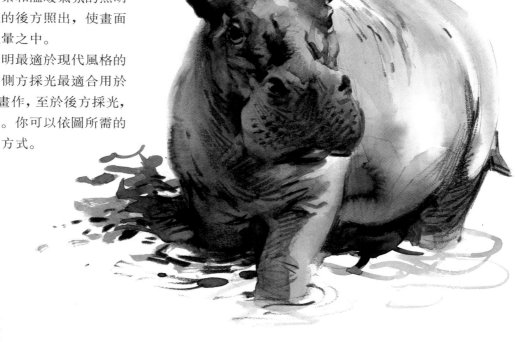

圖84. 側面照明加強了本圖中河馬的陰影部份與其立體感。這種畫法就是所謂的明暗法，因為它能因物體是處於打光或陰影下而產生不同層次的明度。

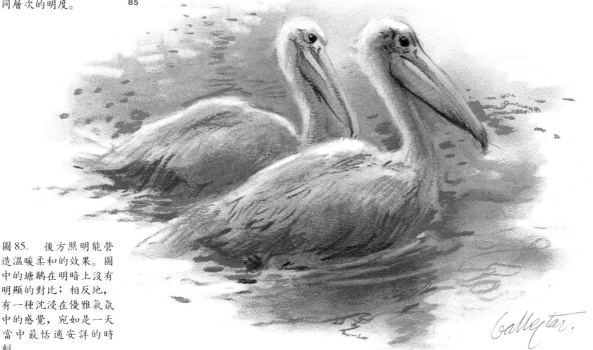

圖85. 後方照明能營造溫暖柔和的效果。圖中的塘鵝在明暗上沒有明顯的對比；相反地，有一種沈浸在優雅氣氛中的感覺，宛如是一天當中最恬適安詳的時刻。

# 利用明暗度來塑造形體

明暗度就是色調。物體的立體感就是藉由塑造 (modeling) —— 明暗度或色調的漸層效果 —— 來表達的。當巴斯塔在畫狗、貓、馬或獅子時，他並不僅僅是畫出線條或輪廓，而是在畫第一筆時，就開始利用色調描繪和構圖，即用灰色和色彩的漸層來表現形體，因為形體不是由輪廓所構成，而是由明區和暗區，或明暗度及色調所組成。這一點非常重要，大家必須記住。

塑造形體需要花許多工夫去練習，因為濃度不同的色調 —— 從近乎全白的淺灰白色到純黑色 —— 會產生出不同的明暗度。畫家必須能描繪出所有的色調，並時常去比較彼此色調間的不同，這樣才能掌握到精確、合適的色調或明暗度。

圖86. 巴斯塔畫鹿時，用明暗度畫出牠的形體 —— 利用光線不同強度的明暗漸層，使陰影部份和輪廓能調和為一，形成精確的體形。畫家同時處理輪廓和陰影，直到整幅畫完成為止。

86

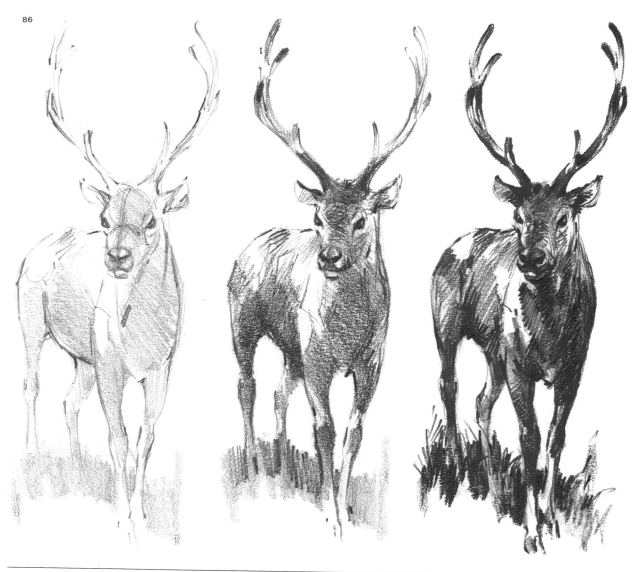

# 對比

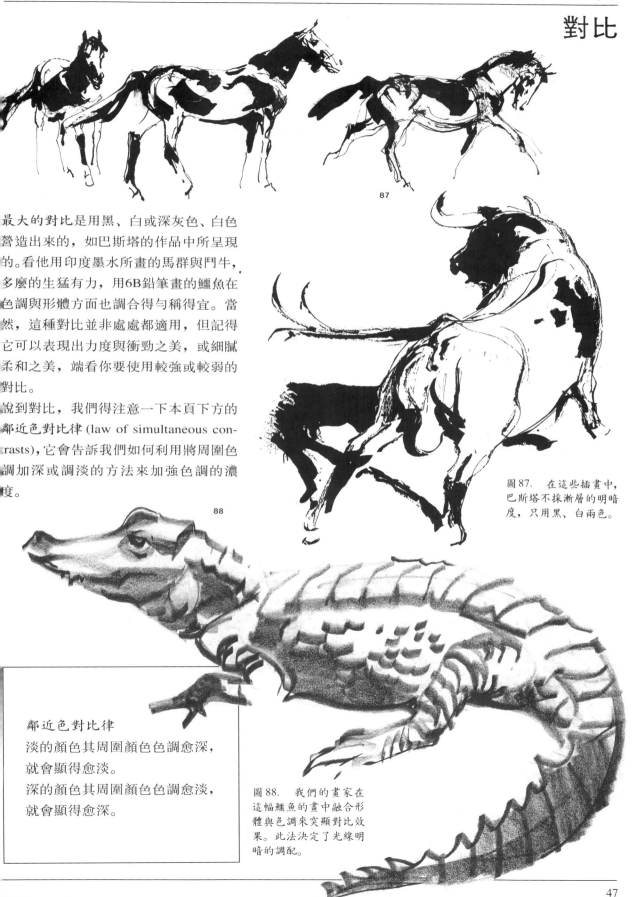

最大的對比是用黑、白或深灰色、白色營造出來的，如巴斯塔的作品中所呈現的。看他用印度墨水所畫的馬群與鬥牛，多麼的生猛有力，用6B鉛筆畫的鱷魚在色調與形體方面也調合得勻稱得宜。當然，這種對比並非處處都適用，但記得它可以表現出力度與衝勁之美，或細膩柔和之美，端看你要使用較強或較弱的對比。

說到對比，我們得注意一下本頁下方的鄰近色對比律 (law of simultaneous con-rasts)，它會告訴我們如何利用將周圍色調加深或調淡的方法來加強色調的濃度。

87

圖87. 在這些插畫中，巴斯塔不採漸層的明暗度，只用黑、白兩色。

88

## 鄰近色對比律

淡的顏色其周圍顏色色調愈深，就會顯得愈淡。

深的顏色其周圍顏色色調愈淡，就會顯得愈深。

圖88. 我們的畫家在這幅鱷魚的畫中融合形體與色調來突顯對比效果。此法決定了光線明暗的調配。

首先，讓我們來看看作畫用的工具：粗筆芯的素描鉛筆，或軟芯的工程用筆。我們還會介紹執筆的方法，以及如何抓住鉛筆楔形的前端用直線來打整面的陰影。在認識了基本架構、形體與幾何圖形後，我們就可以在腦中先勾勒出動物的體形與比例，然後在紙上畫出。這些練習可以幫助你作畫精準無誤。為配合本章精彩的內容，你會看到數張由巴斯塔一步步逐漸完成的動物速寫作品，這也是本章最寶貴而實用的內容！

# 如何速寫靜態的動物

速寫、架構、角度、比例，和描繪靜
態動物的技巧

# 用管蕊鉛筆速寫的技巧

巴斯塔慣用左手執筆。他現在手上用來作畫的是筆芯直徑 5 公釐寬的柯以努牌(Koh-i-noor)鉛筆，此外，還有它的特殊工程用筆、史黛特樂牌(Staedtler)橡皮擦和100張裝的35×43公分的格倫巴契維克紙(Vic de Grumbacher paper)。

「都用這種紙作畫嗎?」我問。

「沒有啦，如果速寫作品要出版，就要用斯克勒特爾姆畫紙 (Schoeller Turm paper)。」

在本頁圖90和圖92中，你可以看到巴斯塔速寫的技巧。首先，他把鉛筆芯削成像鑿子般的楔形，以便畫出各種粗細不同的線條(圖89)，及灰色圖塊或富有色調的大塊面積（圖91）。「注意看哦！當我想加強某個地方或加深陰影效果時，我就慢慢地旋轉我的鉛筆，所畫之處顏色就自然而然地加深，變得特別明顯了。」巴斯塔解釋著說。

下一頁就是利用巴斯塔的方法所畫出來的速寫作品。要請讀者注意的是，巴斯塔在畫畫的時候，握筆方法絕非一成不變，有時他會把筆桿像「棒子」一樣地握在手中（如圖93），有時則又像平常寫字時的握法一樣。

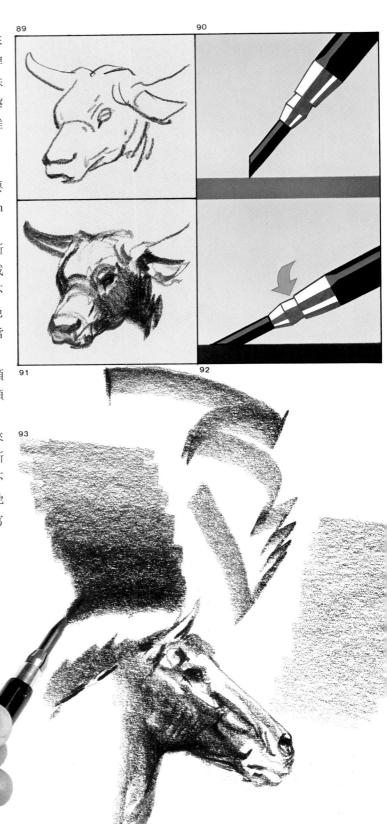

89

90

91

92

93

圖89和90. 巴斯塔所拿這種具有鑿狀筆頭的管蕊鉛筆（圖90）最適合初級速寫（見圖89）。

圖91和92. 平面筆頭（圖92）可畫出較粗的線條，同時也適合用來畫陰影（如圖91）。

圖93. 巴斯塔把鉛筆桿握在掌心，用筆的兩側在紙上擦畫，告訴我們如何在不同的部位上塗滿均勻的陰影。而作畫的時候轉動鉛筆，則可使得鑿狀筆頭的尖銳邊緣產生較深的陰影。

圖94. 這些描繪動物的作品都是巴斯塔用前頁所介紹的楔形筆頭的鉛筆所畫成；隨著握筆方法的不同（傳統拿鉛筆的方法和筆桿置於掌心中兩種），巴斯塔可交替畫出直線和整片陰影的效果。

94

# 第一系列速寫

現在，我們來到了巴斯塔女兒布蘭卡
(Blanca)的家中，家中還有一隻名為艾卡
拉妲的狗。雖然是在自己的家中，但是
艾卡拉妲因為有陌生人在場而顯得有些
焦躁不安（攝影師正在拍照，鎂光燈閃
個不停，而我則用錄音機做紀錄）。

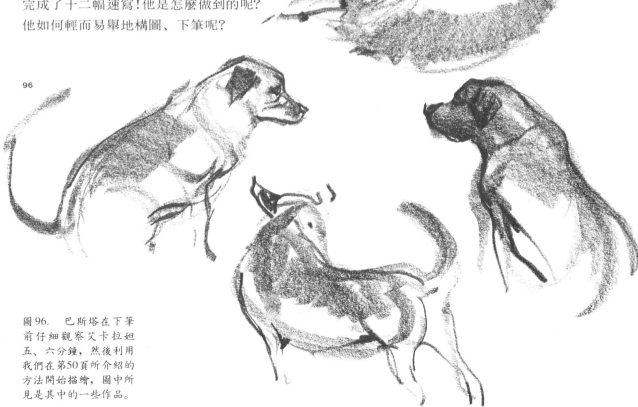

95

圖95. 照片中是巴斯
塔的女兒布蘭卡和她的
愛犬艾卡拉妲——牠是
巴斯塔為我們示範實物
寫生的對象。

可是，此時巴斯塔已經開始為艾卡拉妲
寫生了！他心無旁騖地注視著牠三、四
分鐘，並為自己找一個可以一邊作畫一
邊觀察艾卡拉妲的最佳角度。五、六分
鐘後，巴斯塔突然開始動筆。他緩慢而
堅定地讓鉛筆在紙上拖曳，並隨時調整
運筆方法，時而像平常般抓著筆，時而
將筆握在手中。艾卡拉妲開始動了起來，
布蘭卡連忙對牠說：「別動，乖乖，安
靜一下！」艾卡拉妲坐了下來，然後趴在
地上，把頭轉向巴斯塔。此時巴斯塔仍
繼續畫著！他在不到十五分鐘的時間內，
完成了十二幅速寫！他是怎麼做到的呢？
他如何輕而易舉地構圖、下筆呢？

96

圖96. 巴斯塔在下筆
前仔細觀察艾卡拉妲
五、六分鐘，然後利用
我們在第50頁所介紹的
方法開始描繪，圖中所
見是其中的一些作品。

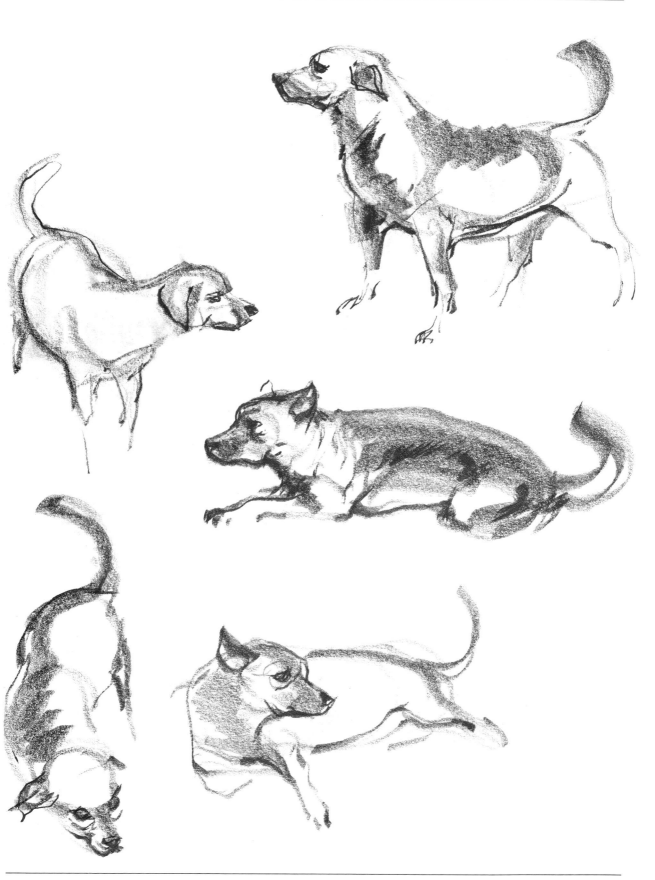

# 建構基本形體

在接下來的練習，我假設讀者您都可以
在日常生活裡接觸到狗，所以您所需要
做的，就是依照以下巴斯塔的步驟來進
行即可。

首先，我們畫狗坐下來休息時前腳尚呈
直立姿態的側面圖。

在開始作畫之前，必須仔細地觀察狗，
並把這種動物大略的形體和特殊的部位
記清楚（圖100和圖97）。這時候不必急
著把它畫下來，只要仔細端詳，並將整
體形狀轉化成基本形體 —— 一個三角
形（圖101）。我們只要把這個初步形成
的三角形體稍加調整，也就是將三角形
左邊的角截去，再補上一個頭的基本模
型，如圖98和圖102所示。接下來，要學
習去看由背景圍成的畫面，如同你從照
相的底片去看一隻狗一樣（圖103）：在反
白畫面中，你可以看到標示A的圖形，
它位於狗的前腿和後腿之間，及下顎和
脖子的輪廓所構成的角度（B），和脖子到
腿末端的側面角度與線條（C），請把這些
基本的輪廓記熟（圖104和圖99），並注
意一下鼻子、眼睛、耳朵、胸部、腿部
的形狀。最後，試著想像整張圖的色調
與明暗度：眼睛半閉，想想明暗的調配、
對比、和使色彩更清晰。

從觀察、在腦中構圖、到完成所有的準
備工夫，時間花得愈少愈好。以巴斯塔
為例，他在心中構圖完成後，便即刻下
筆，從頭的輪廓開始畫起，然後就接著
畫肩膀、背部、鼻子等。當然，現在我
所紀錄的是我們這位客座畫家的作畫過
程，讀者您可自行簡化步驟，只要先畫
出最初步的基本形（圖101），再進一步
調整到較精確的形狀即可（圖102）。

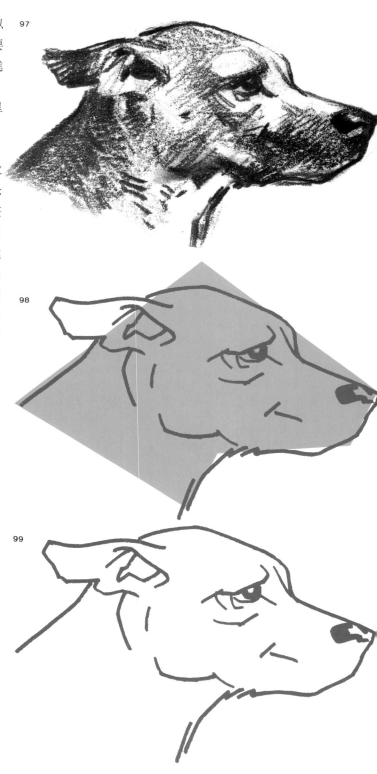

97

98

99

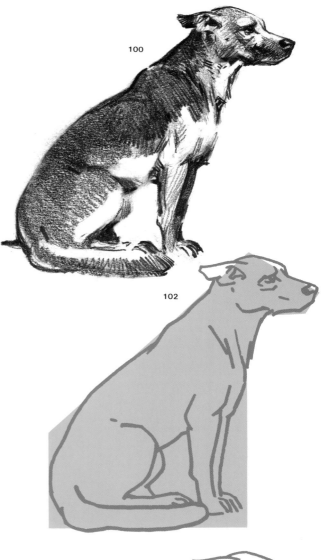

100

圖97和100. 我們先從坐姿中的狗開始畫起。第一步先在心中對整個形體加以觀察,並請留意狗的頭部、鼻子的輪廓,以及眼睛耳朵的位置與形狀等等。

圖98、101和102. 接著,試著用幾何圖形來建構目標物的形狀,如圖101中的三角形,然後把三角形左下角截去,並把代表頭部的基本形加上。

圖103. 要把整個圖面的架構畫好,還得仔細觀察「負面空間」,也就是背景形狀,如同從相片的負片中來看動物一樣,如圖103。

圖99和104. 最後,把狗的形狀畫出來,並特別注意頭、身體和腿部等的邊緣。

101

102

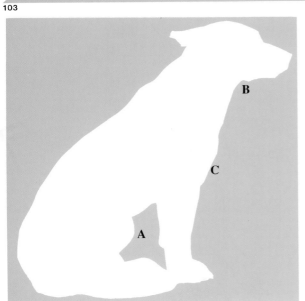

103

B

C

A

104

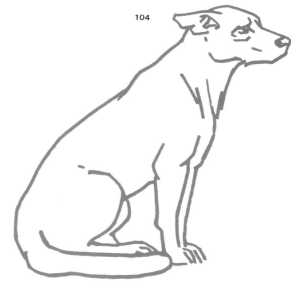

# 估計體積與比例

首先，我們必須對「估計體積與比例」這個概念下個定義。要完成一幅圖，一定要先對物體的體形、體積做一番觀察，以了解其長與寬的比例，以及此物體的不同部位和其他物體之間的比例關係。有了這層概念後，讓我們繼續來看巴斯塔速寫的技巧。前頁中我們談到他觀察完後開始動筆。其實，他不但一面作畫，還一面估計著體積與比例呢！這兩個步驟必須同時並進，缺一不可。如果你畫的是不動的描繪對象如風景、靜物或人像，可以在動筆前先測量好體積比例，因為你可以仔細觀察，知道「這棟房子比樹高，比山低」；不過，動物可是好動的哦！當你畫動物時，就必須作畫與測量同時進行。這也是我一直強調並堅持的一點，請你一定要試著去練習畫很多很多的動物，以便熟記牠們的形體。

等你一旦畫熟了，並學會邊畫邊目測的工夫，那你就會發覺畫動物畫比以前要容易多了！以圖105為例，我們可以看到布蘭卡抓著艾卡拉姐時巴斯塔所畫的速寫（見圖95）。在圖106、107和108中，我們可以知道，所謂測量距離就是把頭的長度與寬度拿來和實際上的頭做側邊、上方和下方的比較。圖中的英文字母AA、BB、CC，就是比較後測量出來的距離。圖109與圖110標出了一些垂直或水平的相對比較點和位置，以便幫助畫家決定體積與比例，然後正確下筆。

圖105. 想要有純熟的繪畫技巧，惟有從估計體積、比例，才能抓準相對方位。

圖106. 頭的大小可以做為身體其他部位比例的參考。從圖中可得知整個畫面的寬度約略為兩個頭寬(A-A)。

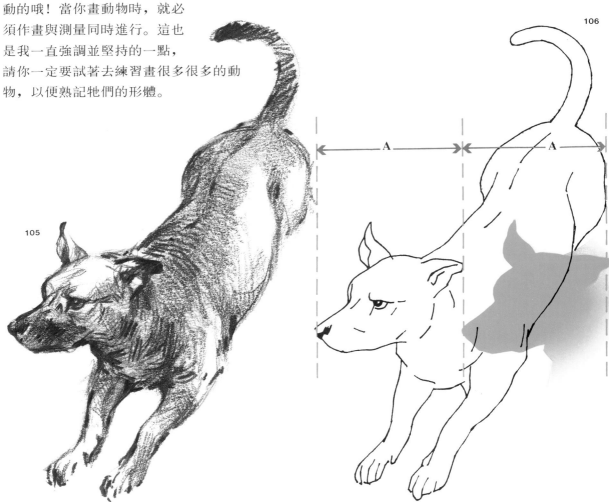

105

106

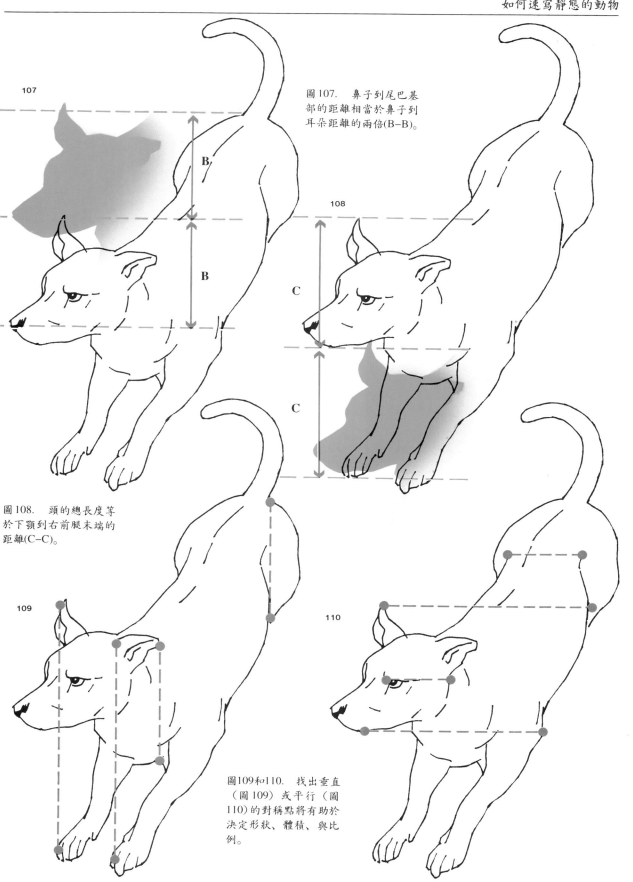

107

圖107. 鼻子到尾巴基部的距離相當於鼻子到耳朵距離的兩倍(B–B)。

B

B

108

C

C

圖108. 頭的總長度等於下顎到右前腿末端的距離(C–C)。

109

圖109和110. 找出垂直（圖109）或平行（圖110）的對稱點將有助於決定形狀、體積、與比例。

110

# 範例一： 速寫靜態的狗

巴斯塔把筆桿握在手中，開始畫起頭的
側面圖，然後在畫背部時，從線條畫法
改為舖覆灰色陰影。前腿、腹部的輪廓
到大腿的曲線則再次用線條勾勒出來。
此時拿筆的方法仍然是將筆桿握在掌心
內。

現在，巴斯塔改變握筆方法，他將筆像
在寫字一樣地抓著，開始畫起耳朵、眼
睛和鼻子。為了在頭上添些灰色，巴斯
塔再次將筆握在掌心中，然後把耳朵部
份修飾好，加強背部大片的灰色區，並
使下顎、胸部、腿、腹部
和大腿的輪廓更加突顯。
這些工作巴斯塔在邊觀察
邊憑藉著自己的記憶迅速
而有信心地完成了。現在，
狗兒從一開始時的坐姿變
為臥姿（見圖119）。巴斯
塔也不放過這個畫面，開
始快速地描繪。他先輕輕
畫了幾筆大略的輪廓，然
後不時地交替使用兩種不
同的執筆方法，以使線條
鮮明。根據我的計時，巴
斯塔第二幅速寫共花了六
分鐘。

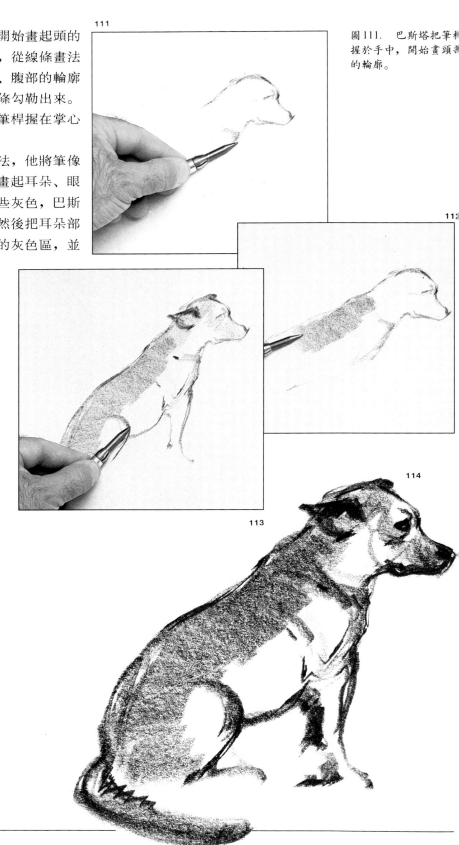

111

圖111. 巴斯塔把筆桿
握於手中，開始畫頭部
的輪廓。

112

113

114

圖112至114. 接著，巴
斯塔畫狗的背部，他讓
筆和紙呈某一種角度
（圖112），以便在腹側
塗上灰色。然後，再加
強一些線條（圖113），就
大功告成了（圖114）。巴
斯塔已將細部和陰影部
份加強，使臉部成為整
幅圖的焦點。

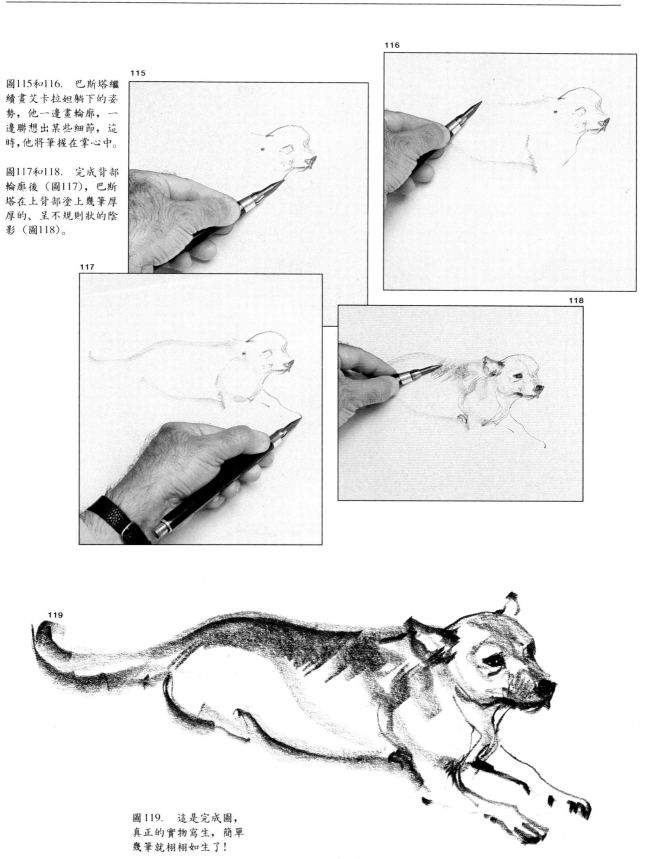

圖115和116. 巴斯塔繼續畫艾卡拉妲躺下的姿勢，他一邊畫輪廓，一邊聯想出某些細節，這時，他將筆握在掌心中。

圖117和118. 完成背部輪廓後（圖117），巴斯塔在上背部塗上幾筆厚厚的、呈不規則狀的陰影（圖118）。

圖119. 這是完成圖，真正的實物寫生，簡單幾筆就栩栩如生了！

# 範例二： 速寫靜態的貓

現在，巴斯塔要依照一張貓的相片（圖121）用色鉛筆來畫貓。他說：「你無法拒絕借助相片來作畫，但也不能把自己侷限在專畫相片中的東西，否則你的畫將變得僵硬而了無生氣。」

我們現在稍為講解一下巴斯塔畫這幅素描的三種技巧：

(a)先用灰色的色鉛筆畫出粗略的輪廓，不要把一般的管蕊鉛筆和色鉛筆混用，因為鉛筆中的石墨會把畫紙弄髒。

(b) 可以直接從相片中貓的姿勢準確地掌握出貓的形體。

(c) 為了畫出毛皮的質感，巴斯塔在用色鉛筆畫完後，再用小刀刀緣加以刮擦（如圖127中所示的刮白法）。這種刮白法可以表現出貓的鬍鬚和灼亮的眼睛。

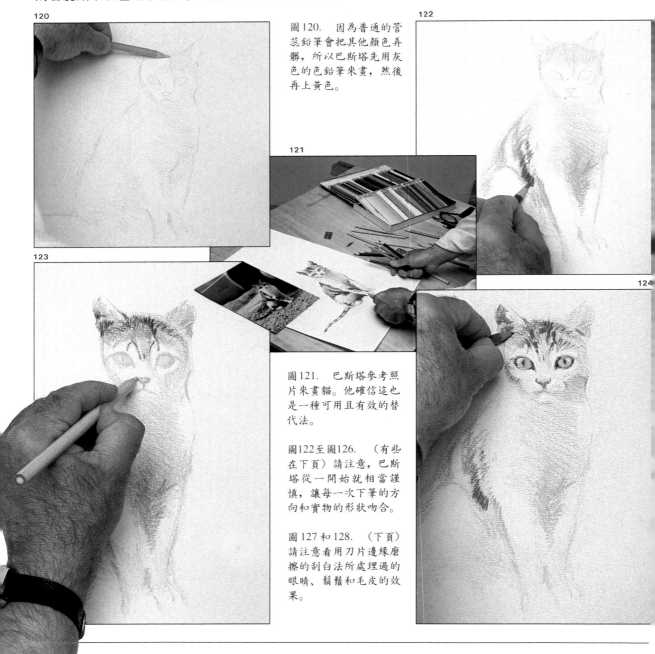

120

圖120. 因為普通的管蕊鉛筆會把其他顏色弄髒，所以巴斯塔先用灰色的色鉛筆來畫，然後再上黃色。

121

123

124

圖121. 巴斯塔參考照片來畫貓。他確信這也是一種可用且有效的替代法。

圖122至圖126. （有些在下頁）請注意，巴斯塔從一開始就相當謹慎，讓每一次下筆的方向和實物的形狀吻合。

圖127和128. （下頁）請注意看用刀片邊緣磨擦的刮白法所處理過的眼睛、鬍鬚和毛皮的效果。

122

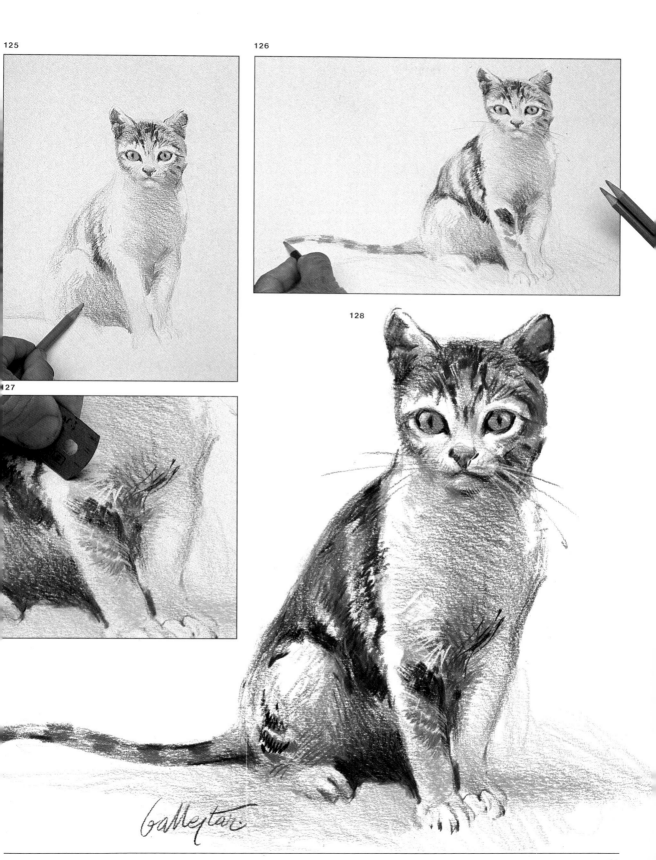

125

126

127

128

現在，我們要開始練習上色。不過首先，讓我們先複習色彩原理，談一下光色、色料色、原色、第二次色及第三次色。多虧了英國物理學家牛頓 (Newton) 和湯瑪斯·楊 (Thomas Young) 的發現，使我們知道光譜中所有的顏色皆出於三色：色料的原色 —— 藍(cyan blue)、紫紅(magenta) 和黃。接下來，為了證明牛頓和湯瑪斯·楊所提出的三原色屬實，我們要先用兩個顏色再用這三原色來著色看看。最後一部份要介紹勾勒形體與上色的工具，如管蕊鉛筆、炭筆、粉彩筆、鋼筆、墨水、竹管筆、蠟筆、色鉛筆、水彩、油彩、壓克力顏料。本章既有趣又實用，可增進你畫畫的常識，對畫動物畫也助益匪淺哦！

# 應用色彩原理於
# 動物畫上

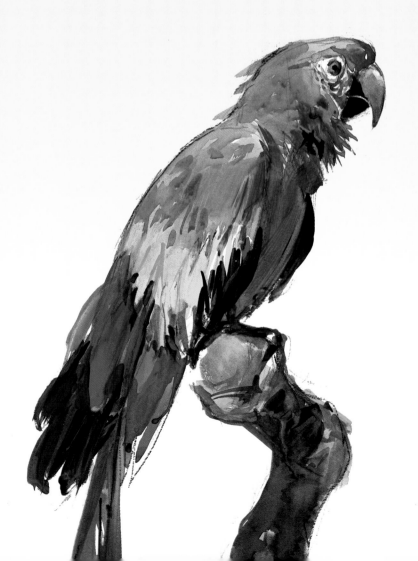

# 五顏六色皆來自三原色

129

顏色就是光線。這是由二百年前英國科學家牛頓所證明,他把自己關在黑暗的小房間,用三稜鏡去截斷一束光的行進,結果那束白色的光線頓時散開變成光譜上所有的顏色。一百年後,另一位物理學家湯瑪斯·楊繼續在這個領域中研究。他把光燈中透射出來的亮光投射在白色的牆上。每個光燈內都有不同顏色的玻璃,分別代表了光譜中六種不同的顏色。當楊變換或抽離不同光束時,發現了一個新原理:只要用紅光、綠光和深藍色的光便可合為白光。這說明了光的原色,而所有的色彩都可還原為這些最單純基本的三原色。

在這個重組白光的實驗過程中,楊還發現:紅光和綠光加起來變成黃色的光、藍光加紅光變成紫紅色的光、深藍色的光加綠光變成藍色的光。這個黃色、紫紅色與藍色稱為光的第二次色,由光的三原色合和而成(見圖131)。

到目前為止,我們介紹了光——光束、還有白光的解離與組成。混合愈多種光色,光就會愈亮,如綠色光加紅色光得黃色光。這就是物理學家所稱的**加法混色**(additive synthesis)。不過,我們不用光來著色而是用色料來著色。色料會吸收光的某些顏色,再將其餘顏色反射到人的眼睛裡。所以色料愈多,吸收的顏色就愈多,顏色就顯得愈深。也就是說,當我們混色時,光線會被吸收。舉例來說,紅色顏料加上綠色顏料變成較暗的棕色。此為物理學家所稱減

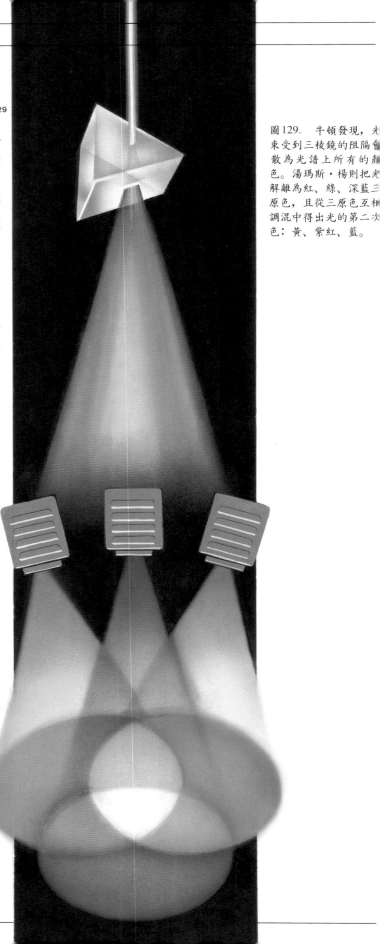

圖129. 牛頓發現,光束受到三稜鏡的阻隔會散為光譜上所有的顏色。湯瑪斯·楊則把光解離為紅、綠、深藍三原色,且從三原色互相調混中得出光的第二次色:黃、紫紅、藍。

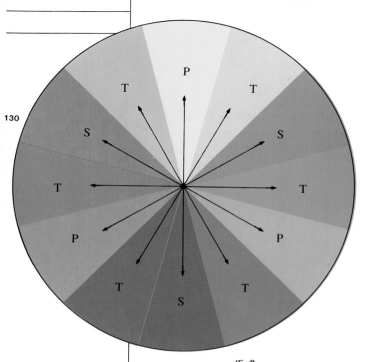

130

法混色 (subtractive synthesis)。由此可知，色料的三原色要比光的三原色來得鮮明亮麗。

事實上，色料的原色是光的第二次色，而色料的第二次色是光的原色。

色料的原色：

黃、紫紅、藍。

這三個顏色兩兩混合就形成色料的第二次色：

深藍、綠、紅。

第二次色若和原色混合，就會形成色料的第三次色：

淡綠、橙、藍紫、洋紅 (carmine)、翠綠、群青。

如果要畫大自然界中所有的顏色，只要用色料的三原色即可。

本頁中的色譜和色料表中顯示了三原色（用P代表），此三原色可相混合成第二次色（用S代表）。三原色再與第二次色混合可產生六種顏色，稱為第三次色(用T代表)。

圖130. 色譜中依序分別為色料的三原色(P)，色料的第二次色(S)，以及色料的第三次色(T)。

圖131. 色料三原色：紫紅、藍、黃。
色料的第二次色：深藍、綠、紅。
色料的第三次色：橙、洋紅、藍紫、群青、翠綠、淡綠。
圖中的這六種顏色為混合紅和黑(上)及紅和白(下)的二組顏色。任何一種顏色都可依這種方式調出無限多種深淺不同的色彩。

圖132. 這些理論結果告訴我們：只要用三原色就可以變化出光譜上所有的色彩。

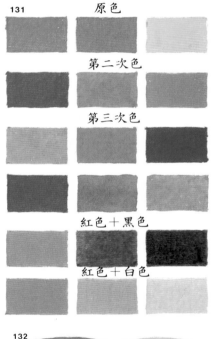

131　原色
第二次色
第三次色
紅色＋黑色
紅色＋白色

132

# 用二種顏色來著色

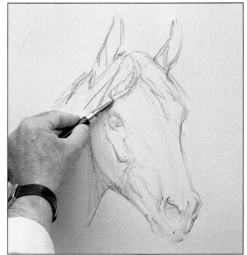

133

巴斯塔用英格蘭紅和群青兩種顏色就可以畫好馬的頭部（圖138），不可思議吧？不過那可是千真萬確的。巴斯塔利用這兩種顏色，加上畫紙上的白色，調出了黑色、灰色、赭色，還有馬眼睛中的一抹紅。

在這一連串的作圖過程中，你可以看到，除了馬的細部如眼睛、鼻子等器官外，巴斯塔幾乎只使用一支2公分寬的扁平畫筆在作畫（圖136、137）。請注意看圖134和135中巴斯塔精確、自然而有自信的筆觸。我們可以在完成圖中感受到。

圖133至138. 巴斯塔畫馬的頭部只用了兩種顏色：英格蘭紅和群青（圖138）。這兩種顏色依不同比例來調和，就可得到圖中所見粟褐色的暖色系，然後再依照需要加以調整濃度。

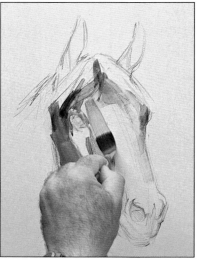

134

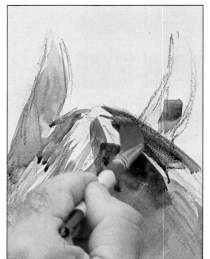

135

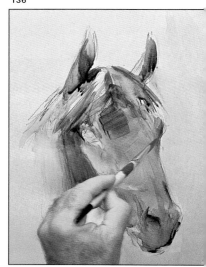

136

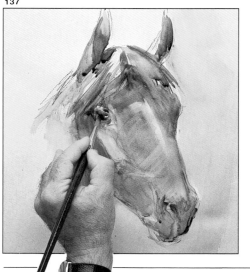

137

在這裡，我建議讀者您最好依以上所述，試著用二個顏色來著色，因為這是個很好的練習，可幫助你掌握水彩技巧並熟記馬的頭形。

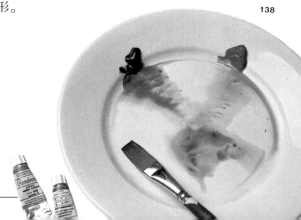

138

139

圖139. 巴斯塔慣用可以塗畫大片面積的寬畫筆，只有在如眼睛一般的小地方才用細畫筆。

140

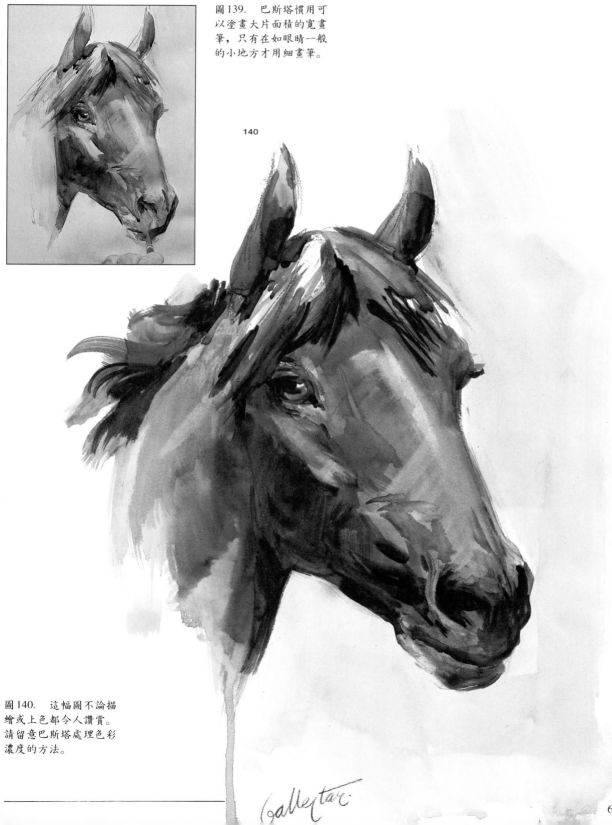

圖140. 這幅圖不論描繪或上色都令人讚賞。請留意巴斯塔處理色彩濃度的方法。

# 用三種顏色來著色

圖141至143. 畫好金剛鸚鵡的形體後（圖141），巴斯塔用淺色調——黃和黃與洋紅的混合色來上色（圖142）。為了突顯立體感，巴斯塔用純洋紅色來加重橙紅（orange-red）色。

圖144. 巴斯塔只用黃、洋紅和群青的顏料在瓷盤上調色，就得到如圖148這樣鮮豔的顏色效果。

巴斯塔用檸檬黃、洋紅和群青三色就畫出了一隻我在動物園所拍攝到的金剛鸚鵡。

他在畫這隻鳥和前頁的馬時，都是用瓷盤當調色盤。我問他原因，他說：「我不喜歡瓷製調色盤，更不喜歡塑膠製的。」巴斯塔邊用管蕊鉛筆畫著，邊說：「我都用我的水彩盒當調色盤，不過，若只使用兩、三種顏料作畫時，我就喜歡用瓷盤。」

巴斯塔開始調色，把洋紅混入黃色調成橙色（圖142），再加入純洋紅予以加強

（圖143），然後再加些群青色表現出立體感。接下來，就開始為鸚鵡黃色的部位和紅褐色的長尾巴著色（圖145），然後是頭部的鳥嘴和眼睛（圖146）。巴斯塔完成了鸚鵡的頭部之後，接著用幾乎全乾的畫筆吸收塗在鳥身上的紅色顏料，以使原有黃色的部份更加擴散（圖147）。等到這個區域乾了之後，再上一層純黃色。

巴斯塔一個部份完成後才畫另一個部份，顏色和形狀也會隨著調整。同時，畫顏色較濃的大片區域時，用的是扁頭

141

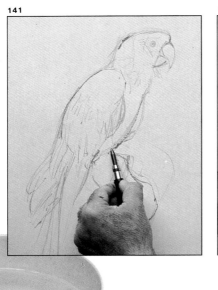

142

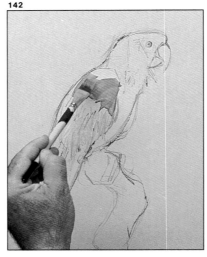

143

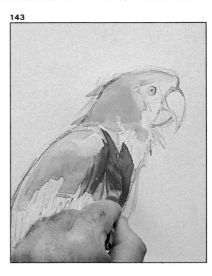

144

形畫筆；要重新上彩或修飾輪廓就用較細的圓頭形6號畫筆；眼睛及其他細部，則用更細的3號畫筆。

現在，巴斯塔來回畫著鸚鵡尾巴上端的羽毛，先用紅色調定型，然後用深的群青色著色，他還將尾巴的下端加深，如此，在鄰近色對比的作用下，藍色會顯得亮了許多。

最後，再把身體修飾一下，巴斯塔簽上自己的名字，就大功告成了！

圖145至148. 替金剛鸚鵡上色的過程一步步要完成了。巴斯塔在吸收、修飾好一些顏色後，宣布作品完成！

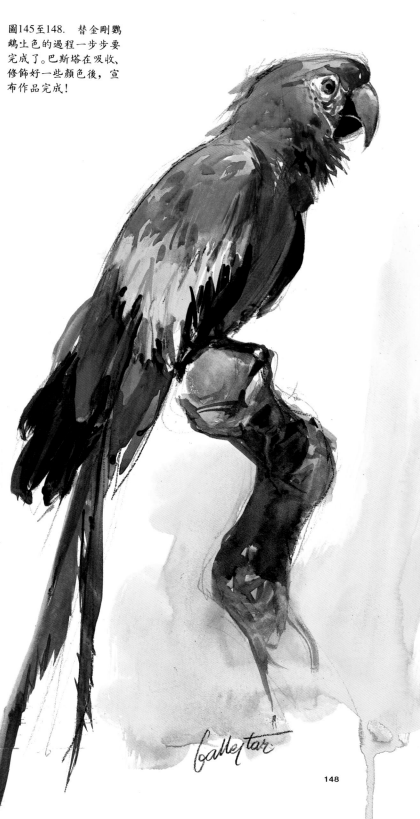

Callestar

**148**

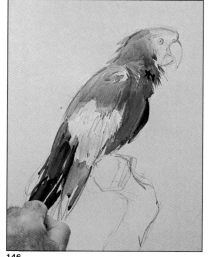

**145**

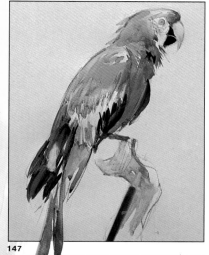

**146**

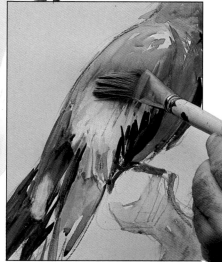

**147**

# 繪畫與著色的工具

畫圖的基本配備是紙和鉛筆。紙從品質不好的包裝紙到品質極優的圖畫紙皆可，但我建議最好是使用可耐橡皮擦摩擦的中顆粒紙為佳。有幾家廠牌出品的紙就非常適合，如坎森(Canson)、阿奇斯(Arches)、法布里亞諾(Fabriano)、懷特曼(Whatman)、斯克勒(Schoeller)和格倫巴契(Grumbacher)。鉛筆方面可以考慮用石墨或鉛棒，不過質地要軟才行。有HB、2B、4B、6B這四支鉛筆其實就足夠了，你可以買法柏(Faber)、柯以努、坎伯蘭(Cumberland)或史黛特樂等出品的筆。法柏還出產一種有趣的產品，即直徑5公釐的純鉛鉛筆。也有如巴斯塔所用的特殊工程用筆（圖149中A）。最近才上市的，則是一種「水性管蕊鉛筆」，我們以後會見到。其他傳統的描繪工具是炭鉛筆或性質與粉彩筆條類似的炭條(B)。還有色粉筆條，有時稱為炭精蠟筆(C)，有白、黑、灰、血紅色、深褐色和其他不同的顏色，法柏、柯以努、卡蘭·達契(Caran d'Ache)等公司皆有出品。紙筆(D)和可揉式橡皮擦也可列入考慮。

軟性粉彩筆(E)可以表現出生動的色彩，許多公司如林布蘭(Rembrandt)、修明克(Schmincke)、法柏、卡蘭·達契、勒法蘭(Lefranc)、格倫巴契等皆有出品。他們出產許多顏色，有一盒18色的，或99色、163色、甚至336色的呢！彩色紙非常適合用色粉筆或粉彩筆，坎森·米一田特(Canson Mi-Teintes)有出品。

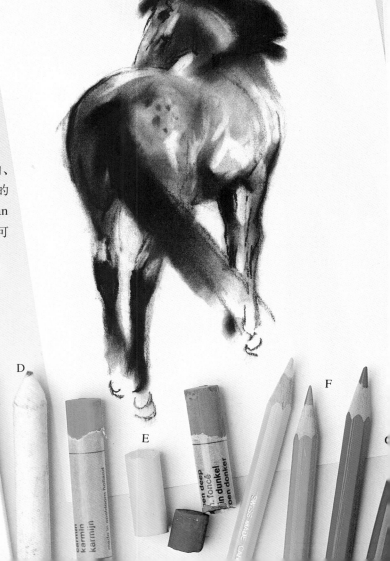

149

150

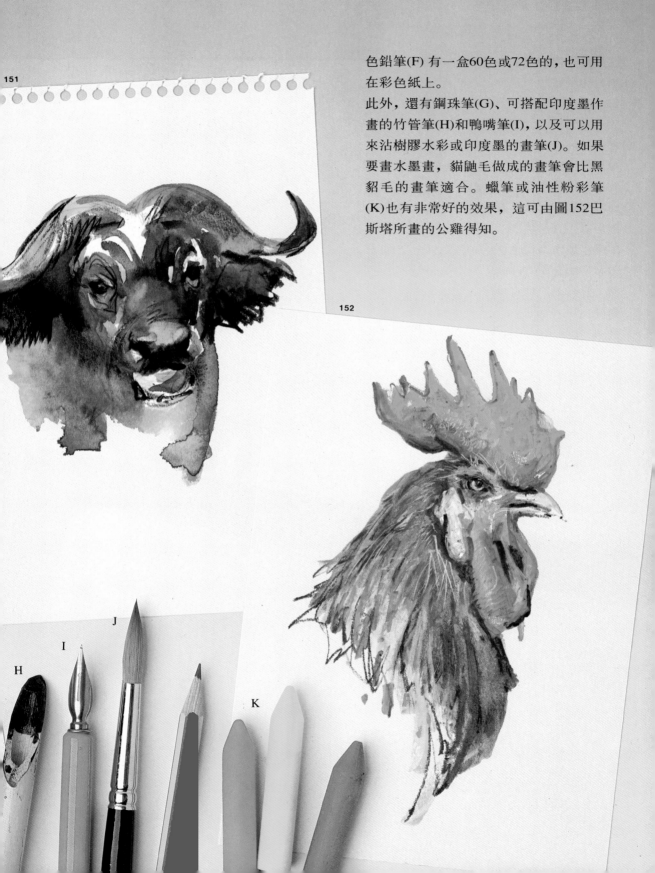

色鉛筆(F) 有一盒60色或72色的，也可用在彩色紙上。

此外，還有鋼珠筆(G)、可搭配印度墨作畫的竹管筆(H)和鴨嘴筆(I)，以及可以用來沾樹膠水彩或印度墨的畫筆(J)。如果要畫水墨畫，貓鼬毛做成的畫筆會比黑貂毛的畫筆適合。蠟筆或油性粉彩筆(K)也有非常好的效果，這可由圖152巴斯塔所畫的公雞得知。

# 上色的顏料

巴斯塔覺得水彩、不透明水彩、壓克力顏料和油畫顏料是他最得心應手的四種著色顏料，但他對水彩情有獨鍾。

水彩除了學校用的品質較差的乾性水彩顏料外，專業用的水彩有用鐵盒裝的濕水彩、用錫製軟管裝的乳狀水彩顏料，和罐裝液態水彩。巴斯塔使用的是鐵盒裝濕水彩與軟管裝乳狀水彩。水彩通常是一盒一盒出售的，盒蓋可充當調色盤使用，通常由12色裝到36色裝都有。溫莎與牛頓公司 (Winsor & Newton) 就出產一套專為戶外寫生用的迷你水彩盒，如圖153A所示。調色盤也可另外買。圖153是乳狀水彩顏料。

不透明水彩顏料也分盒裝、錫製軟管和小玻璃瓶裝三種。它和水彩的不同處在於它比較不透明，塗於紙上看來較透明水彩勻密。這二種水彩可以混合使用，實際上許多畫家也都這樣運用。

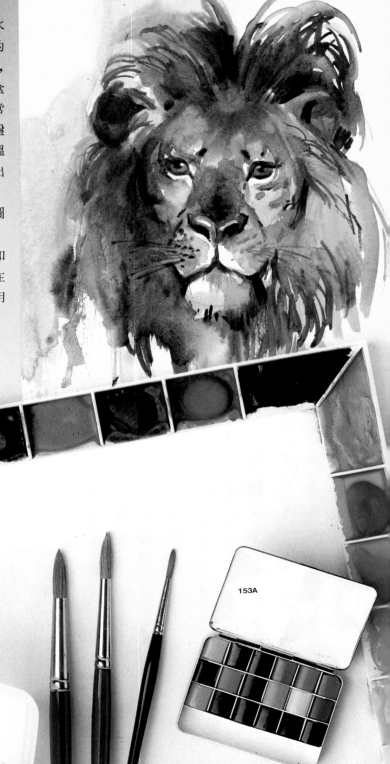

154

153

153A

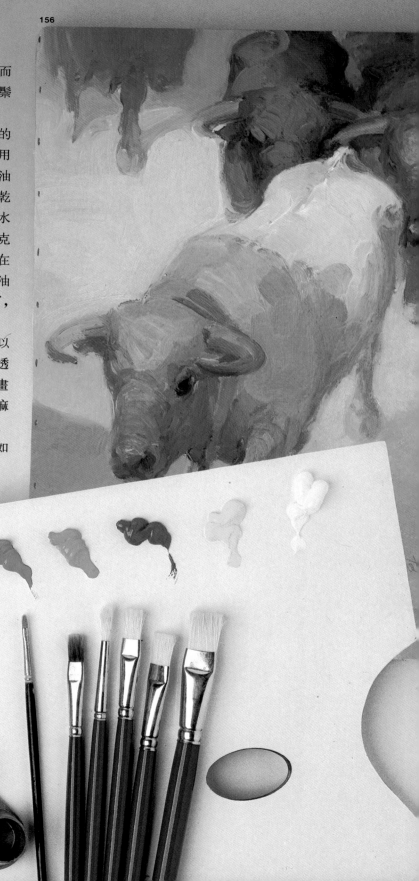

156

155

最適合畫水彩的畫筆是貂毛製成的，而
不透明水彩則可用貂毛、貓鼬毛或豬鬃
毛製成的畫筆。

壓克力顏料畫結合了水彩畫和油畫的
特色。壓克力顏料加水稀釋後，可以用
在像水彩一般作透明的塗敷，或者像油
畫那樣作濃稠的堆疊上。壓克力顏料乾
得頗快，但是一旦乾掉就無法溶解於水
中了，除非你在水中加些緩和劑。壓克
力顏料可以塗在任何表面上，但木頭在
上壓克力顏料前要先塗上某種特殊的油
漆才行。如果畫筆上的壓克力顏料乾了，
可用丙酮洗掉。

油畫以混色後豐富的色調著稱。你可以
買到錫製軟管裝的油彩顏料，它呈不透
明狀，可塗於任何表面。最常見的是畫
在以木框撐開的帆布上。油彩要用亞麻
仁油或松節油稀釋，在調色盤上混色。
油彩用的畫筆以豬鬃毛製的最合適，如
要處理細部，則用貂毛製的畫筆。

在一步步的速寫與範例之後,本章我們要介紹如何描繪動態的動物,這需要許多的常識和熟記動物形體的本事才辦得到。巴斯塔將用水彩來速寫正在行走的狗艾卡拉妲。接著,我們要下鄉到農場去畫兔子、母雞、公雞、鴨子、豬、母牛……等,我會觀察巴斯塔作畫的情形並予以紀錄。他用的繪圖工具包括普通管蕊鉛筆、水性管蕊鉛筆,並用水彩、色鉛筆和蠟筆上色。本章有許多實用性的指導哦!

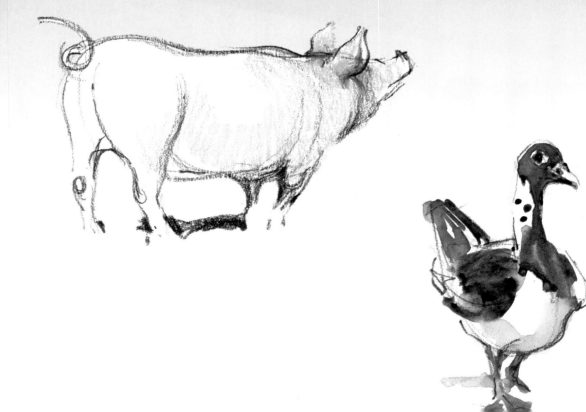

# 描繪動態的動物

用不同的繪圖工具畫在家中和農場上
動態的狗與其他動物

# 描繪愛犬艾卡拉妲走路的樣子

現在我們回到了巴斯塔的女兒布蘭卡的家，來畫畫她的愛犬艾卡拉妲。

「我要畫牠走路的樣子，」巴斯塔對著我和我的錄音機說，「在艾卡拉妲跑過來回應布蘭卡的呼喚時，我要觀察牠一陣子。」

在這裡，我們真要感謝布蘭卡，她花了將近十五分鐘叫艾卡拉妲一會兒到這邊，一會兒去那邊，讓牠在巴斯塔面前走來走去。巴斯塔聚精會神地仔細觀察，偶爾還在紙上演練一下，但尚未正式下筆。

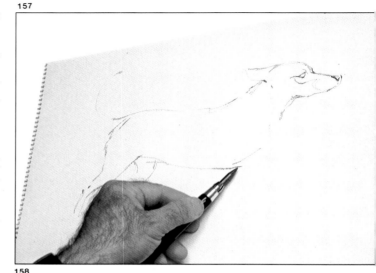

突然，他動起筆來了——手抓著鉛筆，幾乎是只用一筆就完成了頭部的描繪。接下來畫的是頸部、背部和大腿。巴斯塔宛如在沈思中，眼中只有畫紙和狗，狗和畫紙。他頭也不抬地迅速瞟了一眼，然後就繼續作畫。他畫好後說：「完成了，至於著色嘛！就是技術問題了。」

他拿了一支合成毛10號圓形畫筆向我解釋說：「接著，我會一直用這支筆來畫，只有碰到細部畫面時才會用比較細的4號畫筆來處理。」

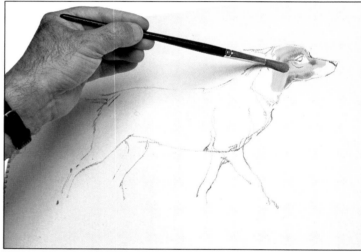

巴斯塔用土黃、赭色和紅色調色（圖158和159），然後開始一路畫了起來，直到要畫大腿和尾巴時才又調入群青色（圖160）。調色盤上的顏色現在看來像是髒髒深深的赭灰色，巴斯塔趁前色未乾用渲染法把它塗在狗鼻子和耳朵上，最後還在耳朵下面的頸部畫上個幾筆，使輪廓更明顯一些。（請注意圖161中巴斯塔握筆的方法：從最頂端拿，這樣才可以大筆揮灑，筆觸也才會變得十分輕盈。）最後，再用4號筆畫臉的部份就完成了！

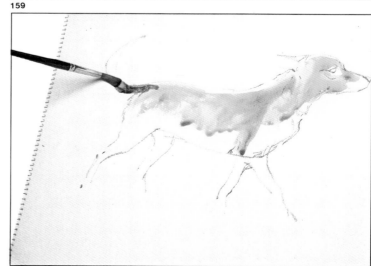

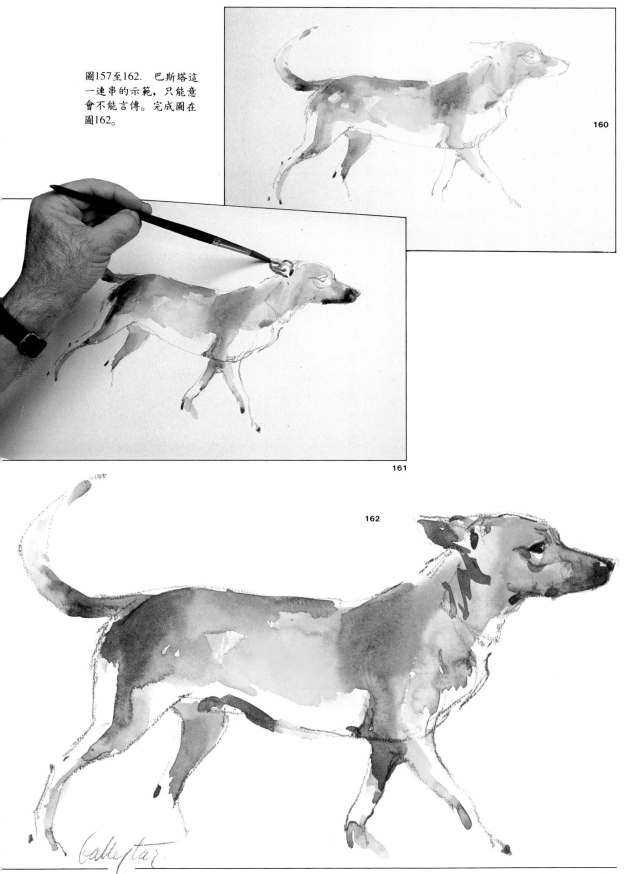

圖157至162. 巴斯塔這一連串的示範，只能意會不能言傳。完成圖在圖162。

160

161

162

# 描繪農場上的動物

就如讀者從圖167所見，現在我們來到了典型的山中農場，裡面養了公雞、母雞、小雞、鴨子和小鴨。牠們悠哉地在我們身旁到處覓食。

巴斯塔首先用管蕊鉛筆速寫一隻正在走路的母雞和一隻坐著的兔子（圖168和170）。

接著，他用深赭色的蠟筆畫隻母雞（圖171）。從圖中，你可以看到用刀緣刮擦顏料使之淡薄的效果，這又稱作刮白法（sgraffitos）。它不僅可以表現出纖細的條紋、筆觸，也可呈現出像畫筆刷過的感覺或寬闊的線條。此時，巴斯塔又拿出水彩畫了三隻鴨，其中兩隻是側面、一隻是呈3/4側面（圖169、172和174），所用的三支畫筆分別為2公分扁頭形與圓頭形合成毛畫筆各一，以及一支畫小地方的貂毛製圓頭形4號畫筆。

這些鴨子是白底黑背還帶少許斑點。巴斯塔在群青色中混入黑色，以便每揮毫一筆就可畫成羽毛。鴨的腹部採用淺灰色不透明水彩，眼睛與鳥嘴四周則用英格蘭紅上色。至於腿部與鴨腳的黃色，巴斯塔則一筆就完成了。

163

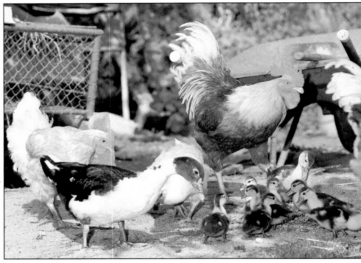

164

165

圖163至174. 母雞、兔子、鴨、豬……巴斯塔在農場上展現了超群的速寫技巧，數幅速寫作品於是誕生。

現在，我們來到了豬舍，巴斯塔要在這裡畫下農場速寫第一回合的最後一張作品。他選了一個極具挑戰性的角度——站在豬的後面——用色鉛筆描繪。

「接下來我要再畫一些黑白相間的鴨子，不過這次時間會長一點。」

166

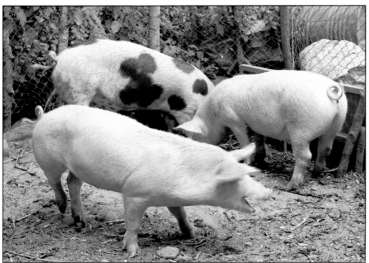

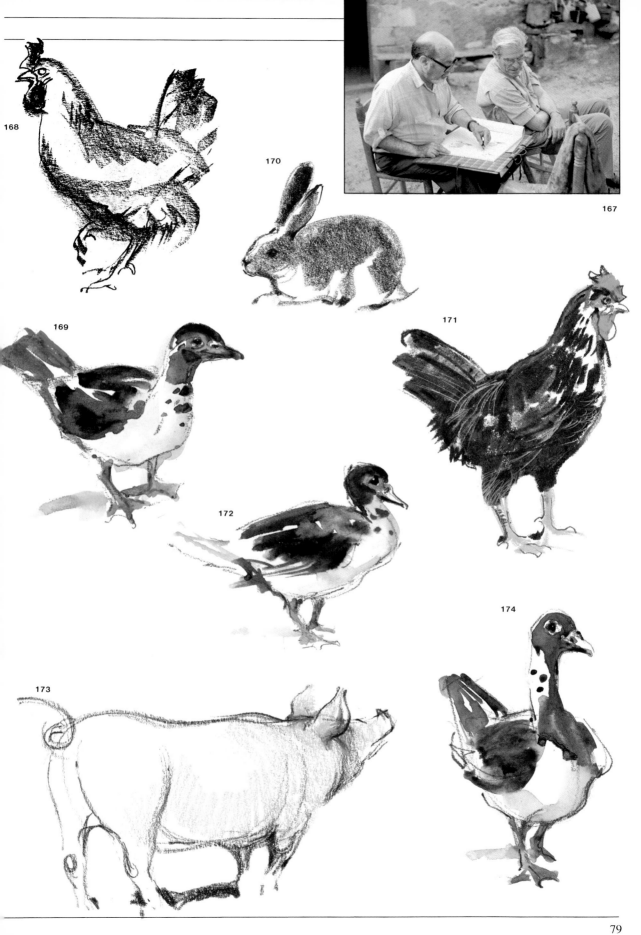

168

170

167

169

171

172

174

173

79

# 用水彩畫鴨子

巴斯塔使用前面第72頁所提過的相同畫
筆，以及非常有限的顏料，就開始畫起
在農場四周閒逛的兩隻鴨子。
你可以在本書圖175和圖181看到這兩隻
鴨簡化過後的基本造型。接下來，從圖
176到圖186步驟性的示範中，請你注意
巴斯塔如何用不同的筆法來處理鴨子的
羽毛；整體的形狀和顏色都非常簡潔，
這些優美的架構和圓融的技法，都是日
復一日反覆練習畫動物而得來的。
如果你要習得這套圓熟的技巧並熟習各
種形體，就要先從側面圖開始畫，然後

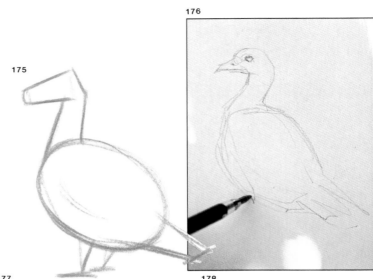

175

176

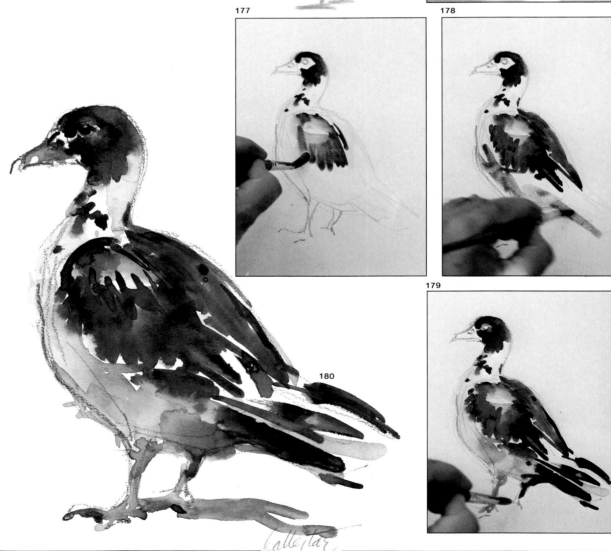

177

178

179

180

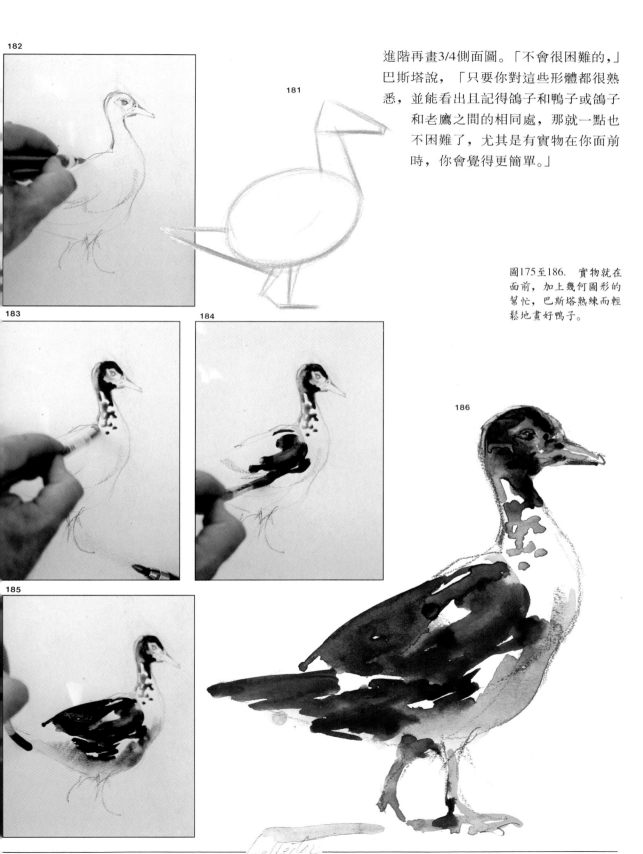

182

181

進階再畫3/4側面圖。「不會很困難的，」巴斯塔說，「只要你對這些形體都很熟悉，並能看出且記得鴿子和鴨子或鴿子和老鷹之間的相同處，那就一點也不困難了，尤其是有實物在你面前時，你會覺得更簡單。」

圖175至186. 實物就在面前，加上幾何圖形的幫忙，巴斯塔熟練而輕鬆地畫好鴨子。

183

184

185

186

# 用水溶性鉛筆畫牛，用色鉛筆畫豬

現在我們站在牛舍裡，注視著幾頭母牛和小牛。牛舍的光線非常差，不過巴斯塔還是畫了一隻。他用一種特殊的鉛筆來畫，只要用貂毛畫筆沾些水塗在這支鉛筆所畫灰色或有深淺漸層的地方，就會表現出水彩畫的效果，如圖 187–191。巴斯塔畫牛用的這支水溶性鉛筆是由英國雷索·坎伯蘭公司 (Rexel Cumberland) 出品，名之為「暗色渲染」(dark wash)，有HB、4B和8B三種。

請仔細觀察如何以一支鉛筆、一支畫筆和一些水完成這幅作品（也請注意巴斯塔的功力與技巧）。

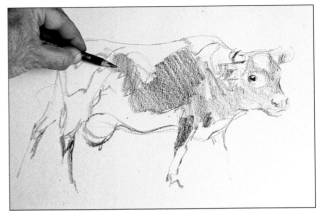

187

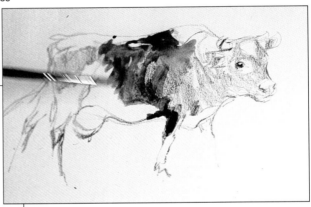

188

189

圖187至191. 雷索·坎伯蘭公司出品的鉛筆「暗色渲染」能畫出像水彩畫一樣的渲染效果（圖190），並產生如圖191般有趣的作品。

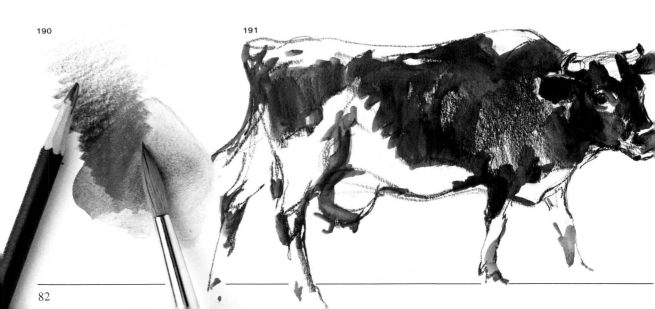

190

191

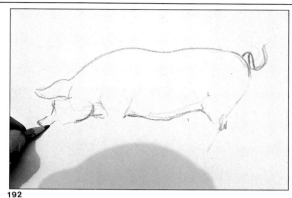
**192**

現在我們又回到了豬舍，巴斯塔準備用色鉛筆來畫一隻豬。他使用的顏色只有幾種：黑色、土黃色、黃色、赭色、粉紅色及一些藍色（用來畫陰影部份）。巴斯塔向我獻寶似地介紹這盒坎伯蘭公司出品、沒有多少廠牌能與之相提並論的72色色鉛筆。

他最先用的是黑色的色鉛筆（圖192）。請注意巴斯塔如何一步步地營造出整體的造型與顏色。通常，最能表現出動物形體的不是著色，而是線條、輪廓的描繪。巴斯塔小心翼翼地處理著每個線條的方向、角度。「線條要有定型的效果，」巴斯塔強調著。

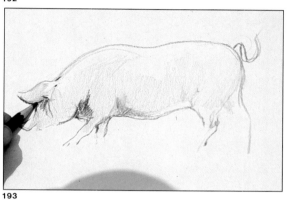
**193**

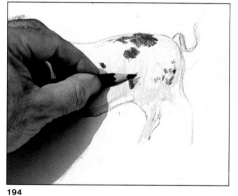
**194**

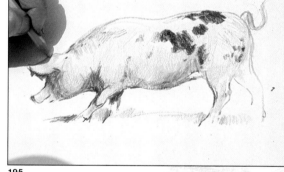
**195**

圖192至197. 巴斯塔在上色前先用黑色鉛筆完成初步速寫（圖192），然後，用粉紅、土黃、黃色和赭色畫出完成圖（圖197）中美麗的色彩。

**196**

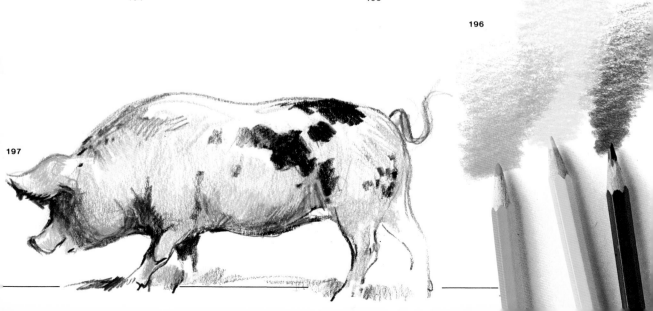
**197**

# 用蠟筆畫母雞

現在我們來到了雞舍，一個用鐵絲網圍起來約10×10平方公尺寬的地方，裡面養著公雞和母雞。這些雞在裡面踱步、啄食、跑跑跳跳，好像蠻自由似的。巴斯塔、攝影師和我為了工作舒適起見，就進入鐵絲圍欄內。說真的，其實並不怎麼舒服。

巴斯塔選中一隻黑白相間的母雞（圖200）。他用黑色蠟筆先勾出輪廓，然後再畫上整排平行的彎弧線以及尾巴、翅膀下方、脖子頂端黑色的部份。這些線條鋪陳出母雞最初步的整體形狀。接下來，巴斯塔加了一些金黃色，再用刀緣刮擦一下。輪廓完成後，畫上尾巴，再在雞冠畫上紅色，最後再畫眼睛、頭和腿的細節部位。

「接下來，」巴斯塔打岔著說道，「就只剩綜合繪圖與平面藝術的問題了，你只要勤於練習，不斷地畫下去就能學會。」

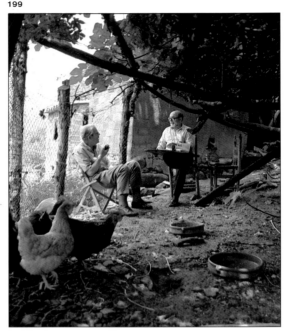

199

圖198和199. 巴斯塔在雞舍群雞環繞下（圖199），找到了一個可以用蠟筆和刀片（圖198）作畫的最佳地點。

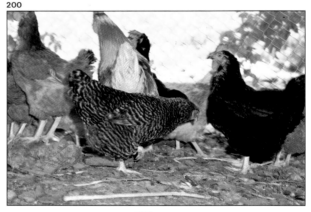

200

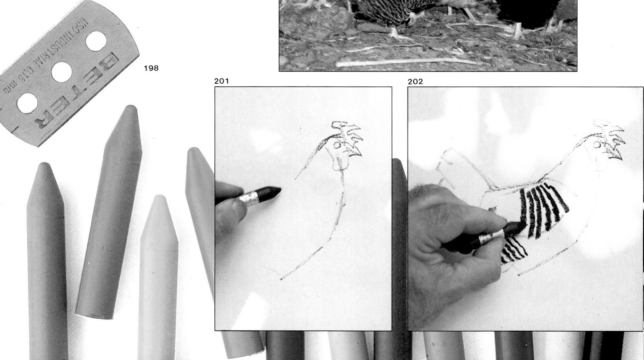

198

201

202

**203**

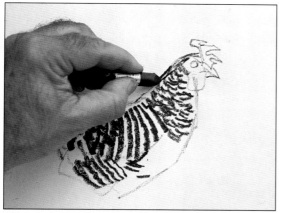

**204**

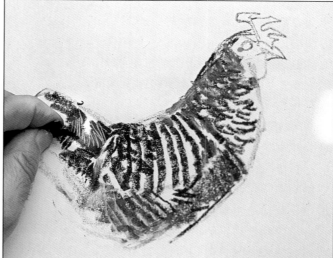

**205**

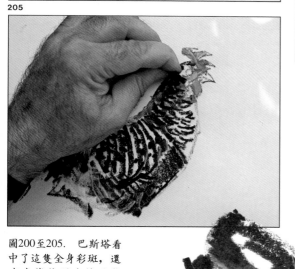

圖200至205. 巴斯塔看
中了這隻全身彩斑，還
有直條紋羽毛的母雞
（圖200），他先用棕色
或土黃色畫出生動的條
紋（圖202和203），然後
再用刀片修飾一下（圖
204和205）。

圖206. 完成圖看起來
十分活潑輕鬆，儼然一
派大師風範。

**206**

# 用水彩畫公雞

如果你翻到第84頁的圖199，會看到一張我和巴斯塔坐在雞舍鐵絲網內的照片，巴斯塔還蹺著腳，將畫板像桌子似的放在膝上。他把斯克勒牌畫紙放在畫板上，用蠟筆畫了前頁的母雞，現在則準備畫本頁圖207中趾高氣昂的公雞。

巴斯塔先用黑色色鉛筆畫輪廓 ——「這是我在畫具盒中第一個看見的，」 他說 —— 然後令人意外地調了非常淡的灰色不透明水彩，並將它塗在公雞的尾巴部位。「我就是要來試試看畫板是否可以當桌子一樣使用，順便看看我是否可以用現在這個姿勢畫畫，」巴斯塔解釋說。接下來，開始混合黃、土黃、赭色和紅色顏料上色，有些地方還加些胡克綠(Hooker's green)。他用的是扁頭形合成毛畫筆。「這支筆舊到連筆桿上的亮光漆都開始剝落了。」巴斯塔說道。

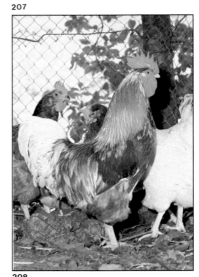

圖207. 巴斯塔的下一個目標：一隻彩色斑斕、趾高氣昂的公雞。

圖208至211. 巴斯塔先用黑色色鉛筆畫輪廓，然後混合黃、赭、土黃、紅開始上色，並在某些地方留白。

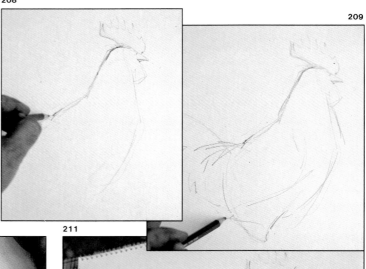

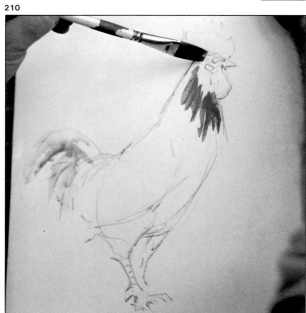

公雞的整個身體都是用這支扁平頭畫筆畫成的，有時為了畫出羽毛的方向，還將筆平貼著紙，或用筆的邊緣來畫。但還是有留白的地方，因為這將便於表現出迎光側的立體感、最亮處與反射的部份（圖212）。巴斯塔也使用了在水彩未乾處繼續上色的渲染法(wet-on-wet)，營造出融合、層次之美。在這個階段的最後，巴斯塔先用紅色畫雞冠，然後在顏料未乾之前上洋紅色。這時用的則是貂毛圓頭12號畫筆（圖214和215）。

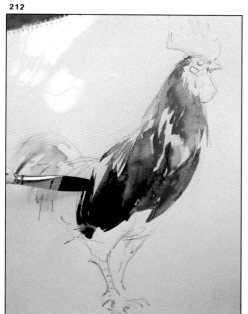

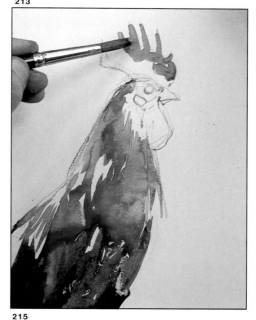

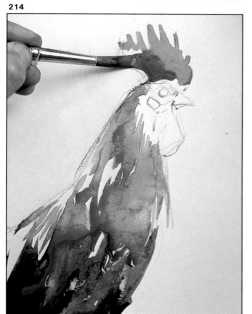

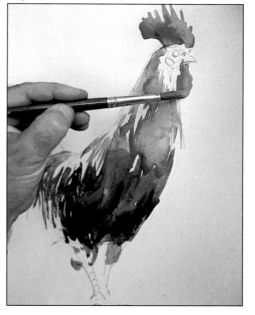

圖212至215. 為了和淺色調對比，巴斯塔塗了一大片略帶紅色的深色調顏色（圖212），然後再把扁頭形畫筆換成圓頭形畫筆來畫雞冠，先上紅色、再上洋紅色（圖213至215）。

# 用水彩畫公雞 —— 最後階段

圖216至219. 巴斯塔已經把胸部、身體和雞冠畫好，只剩下眼睛、腳和尾巴尚未著色。他用略帶桃色的色調畫頭部，用洋紅色畫眼睛（圖216、217），用黃色配上赭色畫腳（圖218），尾巴則用灰色不透明水彩（圖219）。

現在，剩下最後幾個步驟了。巴斯塔繼續用貂毛圓頭形12號畫筆完成了頭、鳥喙、眼睛的部份，然後用黃色加土黃色畫腿，最後是尾巴。

畫尾巴的部份值得我們好好看一看。想想看，沾滿灰色水彩顏料的畫筆與畫紙垂直，然後手握在筆前端。巴斯塔的手和前臂一起移動，彎曲的弧度正好畫出尾巴上羽毛的模樣。東方寫意派畫家也是如是畫。巴斯塔聽到我所做的紀錄就說：「對啊！有一回我在動物園畫鴕鳥時，背後有人操著外國腔說道：『先生，你的畫看起來像是寫意派的。』我回頭一看，果真是個日本人。」

最後，請大家仔細觀賞完成的公雞作品。這是幅道道地地的水彩畫，你可以看到水的痕跡，並請注意運用渲染法的混色效果與鮮明的對比顏色。從公雞背部、尾巴下方和旁邊的留白處，你不得不讚嘆大師圓融純熟的技巧，因此只有加入自己的想像後，畫面才會臻於完美。

216

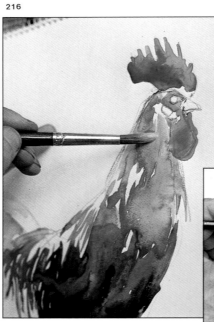

217

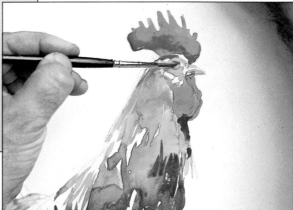

218

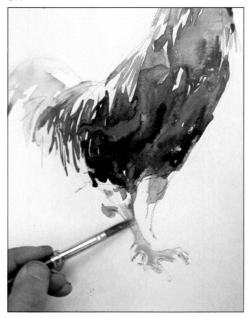

219

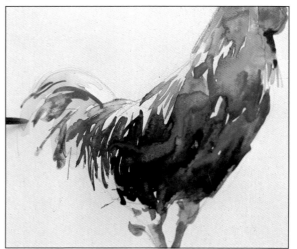

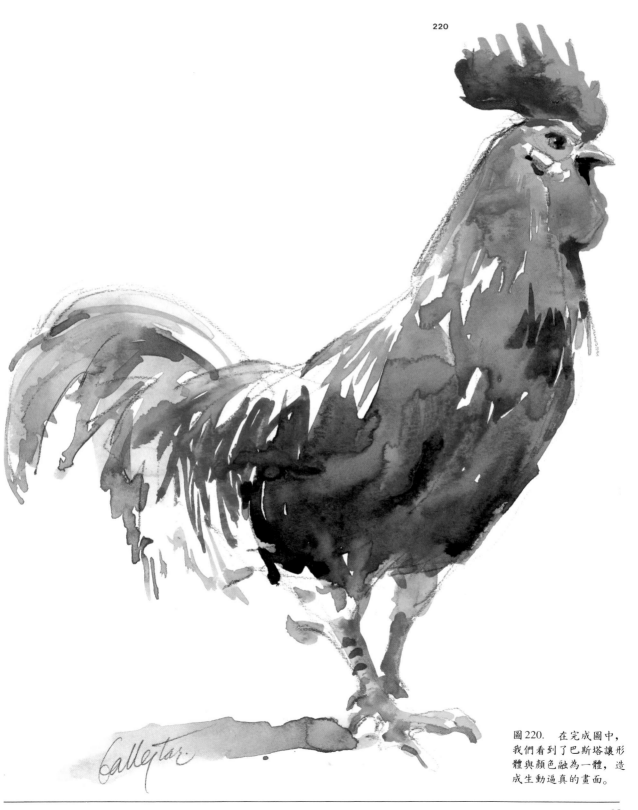

220

圖220. 在完成圖中，
我們看到了巴斯塔讓形
體與顏色融為一體，造
成生動逼真的畫面。

本章第一個描繪的實地練習可以在自己或親朋好友的家中完成。趕快去找個養狗、養貓或養鳥的朋友吧！嗯！就去那位朋友家，然後再到動物園或農場寫生。你要作的練習就是站在動物前畫牠並上色。巴斯塔將為你示範用鉛筆、水彩、色鉛筆來畫家畜、家禽類動物，而我則負責解說他畫中的內容和技巧。然後，我們會到動物園去描繪熊、虎、斑馬、長頸鹿、駱駝、象等野生動物，做為這個階段的結束。你也可以自己試試看！畫畫動物吧！那是一件相當有趣又好玩的事哦！

# 練習畫動物

練習畫家中和動物園裡的動物

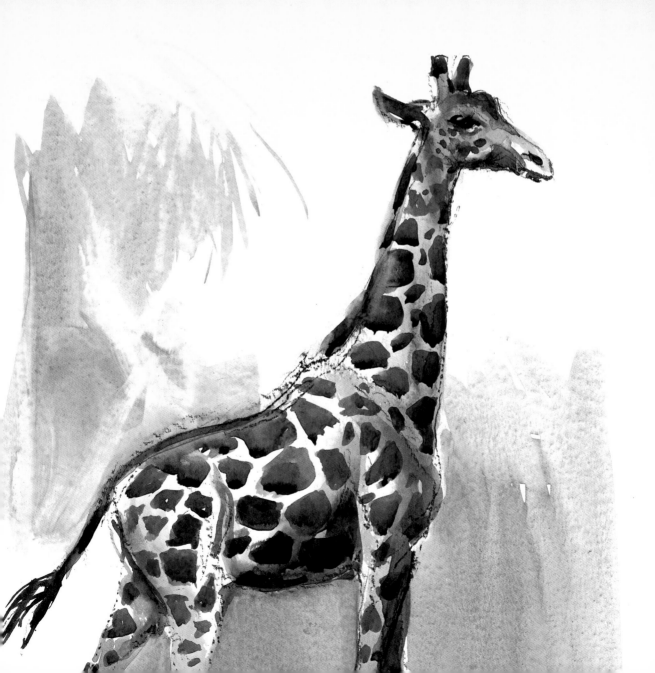

# 畫家中的動物

在家中畫圖有個好處就是不用去在乎其他的人或事，可以隨心所欲的練習，從錯中學，再從反覆練習中累積經驗。如果你願意這樣子做，家中又剛好有寵物，那就沒有什麼問題。如果你沒有寵物，那就和巴斯塔一樣，到親戚朋友家吧！畫一畫你的狗或親戚的狗。先嘗試畫像圖223的側面圖，這是最容易下筆的角度，因為不必牽涉太多前縮法 (foreshortening)；然後，請你繼續嘗試面著動物來畫（圖222）。首先，要先觀察頭部，然後仔細端詳臉部，接著就可以和巴斯塔一樣畫狗坐著的模樣。

現在，請進一步把剛才你所畫的頭部複製在另一隻朝著你跑過來的狗身上，如圖224所示，這樣就代表你已學會前縮這個技巧——本次練習你可以得到「10分」的成績。

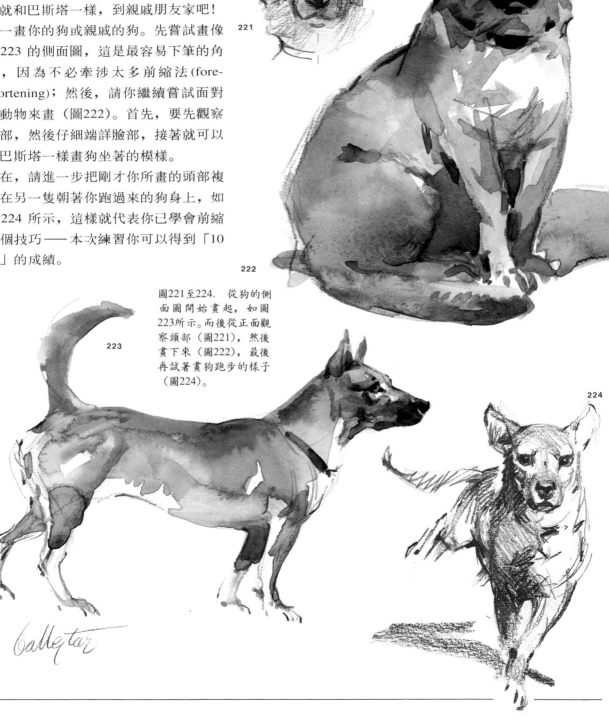

圖221至224. 從狗的側面圖開始畫起，如圖223所示。而後從正面觀察頭部（圖221），然後畫下來（圖222），最後再試著畫狗跑步的樣子（圖224）。

221

222

223

224

# 長尾鸚鵡

先畫出最簡單的側面圖，並請參照第40頁和第43頁的圖解，不要忘記鳥類（如鴨和老鷹）之間的形體其實沒有很大的差別（請看圖227巴斯塔所畫的側面圖），然後再畫半邊側面圖（如圖228），以及正面圖。請各位注意，我現在所說的都是指構圖，而非著色，因為構圖的功用就是讓人能看清楚身體的形狀和結構。所以，你一定要反覆練習，直到能確切掌握形態時，就可以開始上色了。

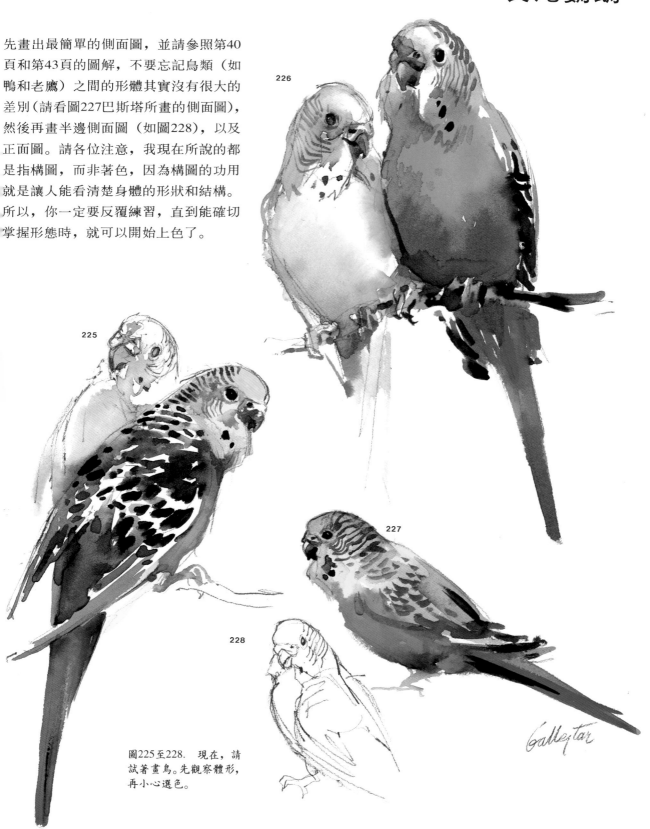

圖225至228. 現在，請試著畫鳥。先觀察體形，再小心選色。

# 不同姿勢的鳥

巴斯塔畫了許多不同姿勢的鳥，包括側
面、正面、3/4側面和背面。若你也
想從這幾個不同的角度畫鳥，就
必須站在鳥前面許久，嘗試去
觀察並記牢牠們的基本外形，
還要不斷地臨摹直到抓住
了鳥的整體構造才可以。

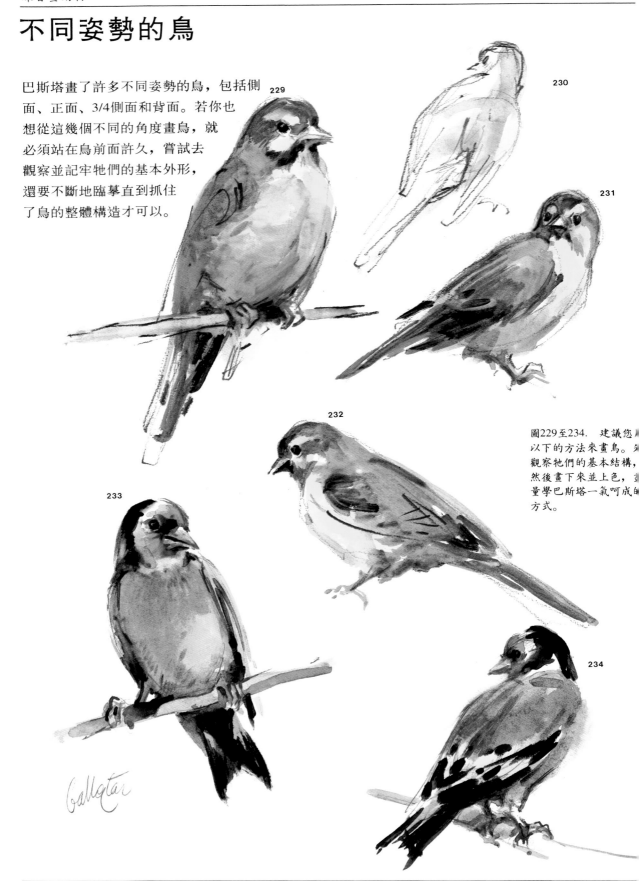

圖229至234. 建議您
以下的方法來畫鳥。
觀察牠們的基本結構，
然後畫下來並上色，盡
量學巴斯塔一氣呵成的
方式。

# 貓和鼠

這些用色鉛筆畫成的貓咪看來是否令人
嘆為觀止？請注意看，刮白法亦適用於
色鉛筆這種材料上，你可以看看貓的鬍
鬚和圖236前額的效果。
最後，請欣賞這幾頁中動物身上
豐富的色彩與出色的細部，如貓
眼或鼠身上的留白處。

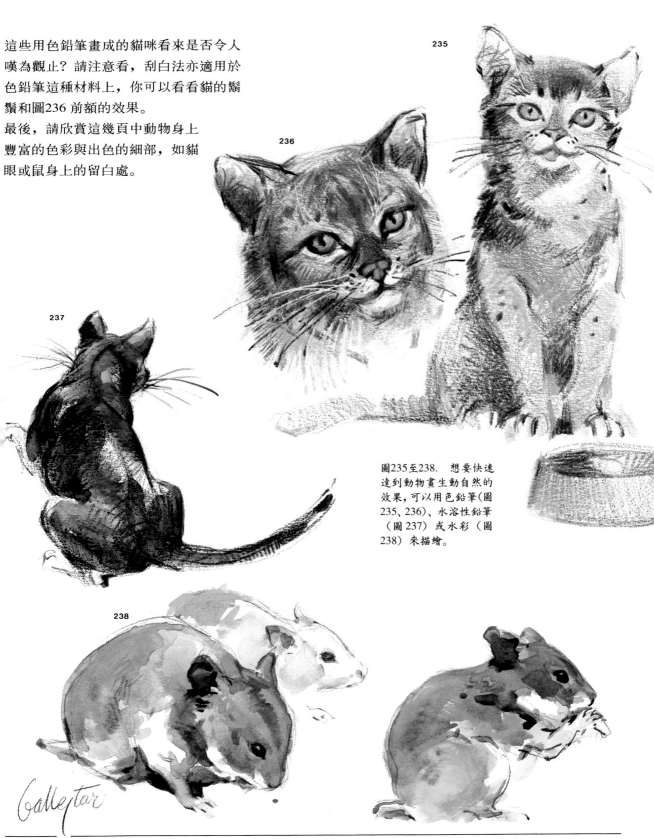

圖235至238. 想要快速
達到動物畫生動自然的
效果，可以用色鉛筆(圖
235、236)、水溶性鉛筆
(圖237) 或水彩 (圖
238) 來描繪。

# 在動物園裡寫生

239

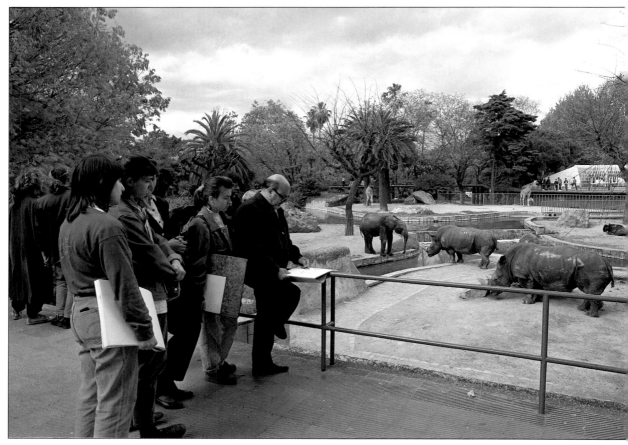

在個晴朗的好日子裡，我們來到了巴塞隆納動物園。有許多遊客也都來這兒看動物，如情侶、家長或祖父母帶著小孩子，還有一些托兒所的老師帶著學生來參觀呢！此外，另有一群帶著畫板、畫紙的美術學校學生停下來，站在巴斯塔後面欣賞他的作品（圖239）。由此得知，許多畫家和美術界的明日之星皆把畫動物畫當成一種學習、練習和興趣。如果你家附近沒有動物園，就先畫家禽家畜類動物，然後再看是否可到鄉下去練習畫些馬、牛、鳥、豬等。當然你也可以畫照片中的野生動物，不過在那之後，

還是要試著去動物園畫畫真正的動物。在以下幾頁的作品中，每一隻動物巴斯塔都花不到半個小時就完成了。你可以欣賞下頁四、五幅只花幾分鐘就完成的速寫作品。在這裡我要提醒的一點是，巴斯塔不需等動物靜止不動時才能動筆，因為他在下筆前，都已將面前的動物徹徹底底地觀察過了。所以，如前所述，巴斯塔之所以成功，全在於他對動物身體結構的了解以及畫法的純熟。請再恕我強調一次，巴斯塔已經能夠直接從自己的記憶中去作畫，只是他會再參照眼前動物的姿態與形體。

圖239. 巴斯塔到巴塞隆納的動物園寫生時，一群美術系的學生駐足欣賞他的畫技。

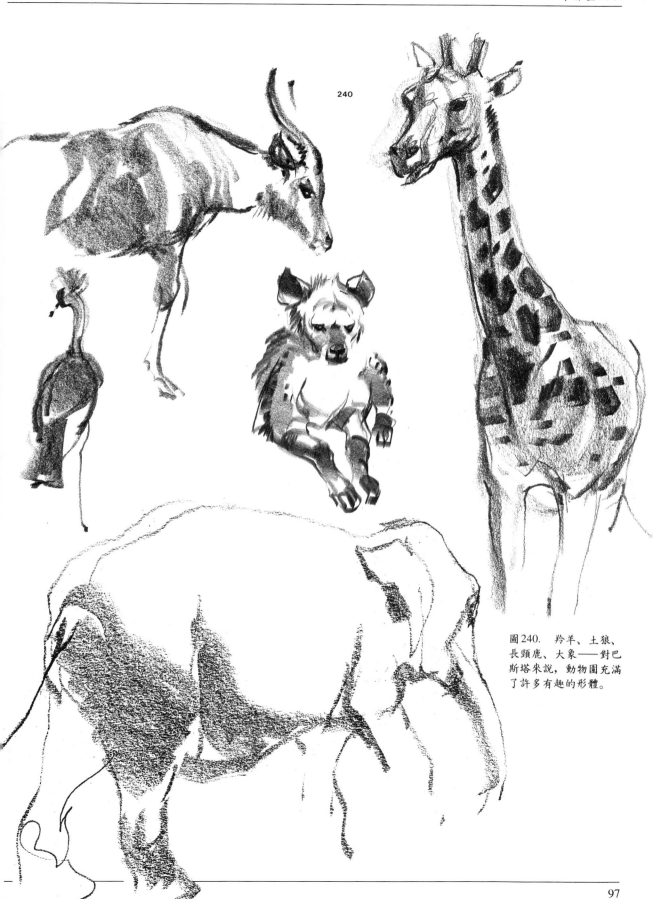

240

圖240. 羚羊、土狼、
長頸鹿、大象——對巴
斯塔來說，動物園充滿
了許多有趣的形體。

# 用鋼筆畫老虎

241

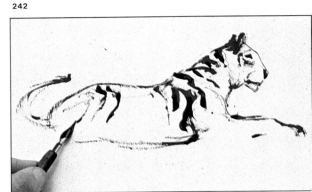

242

圖241至245. 巴斯塔沒有用鉛筆和橡皮擦，只靠著一支鋼筆和印度墨水就畫出了一隻老虎。他用鋼筆勾出輪廓（圖241、242），然後轉動鋼筆拖曳出線條（圖243）。圖244、245中的陰影效果則是用墨水快乾的鋼筆畫出來的。

243

244

巴斯塔用普通的鋼筆和印度墨水畫了一隻動物園裡的老虎。這回他沒有先用鉛筆勾出輪廓，而是直接沾了墨水就畫。我之所以會強調是一支「普通的鋼筆」，是因為巴斯塔可以只用這種唾手可得的書寫工具，畫出粗細不同的條紋（圖243），甚至是同一個圖中的 A 處和圖244 中的 B 處的刮擦效果。方法如下：他把鋼筆握在手掌中，呈90度，如果要畫細或粗的條紋，就把筆握直或呈某一角度；而刮擦的效果則是利用鋼筆的側邊刮擦將乾掉的部份所造成。這種不用鉛筆、橡皮事先打稿，而直接利用剛才所介紹的技巧來畫老虎的本事，在在證明了巴斯塔才華洋溢的藝術造詣。

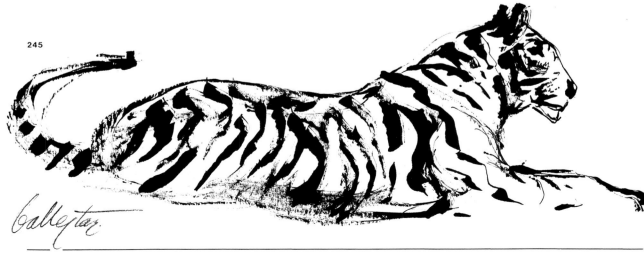

245

# 用蠟筆畫豹

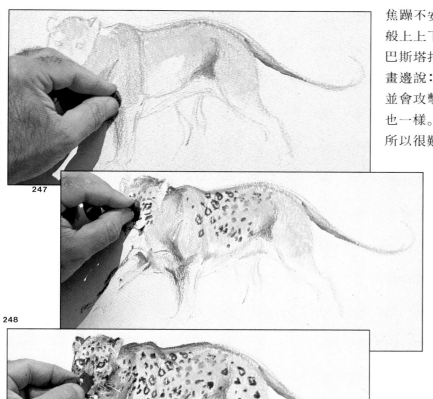

246

247

248

焦躁不安，好像有些饑餓又像是在狩獵般上上下下的來回走動——牠，就是豹。巴斯塔把畫架放在豹的籠子前，然後邊畫邊說：「牠是種嗜殺成性的恐怖動物，並會攻擊所有妨礙牠的東西，甚至是人也一樣。由於牠焦躁不安，無一刻安定，所以很難畫。」

不過，巴斯塔仍然抓得住豹的神態，彷彿牠是在照片中似的。他用黃、赭色、深褐色和黑色畫出豹肌肉緊張、蹲伏的身體。「我覺得這樣畫起來不舒服，」巴斯塔說，「我應該把蠟筆削尖一些，然後在桌上把整個形體修飾妥當。我回家再把它完成。」

巴斯塔在離開動物園前的畫面是如圖248所示，回家在畫室中修飾一下頭的細部後就完成如圖249所示的作品。

圖246至249. 這隻優雅的花豹是巴斯塔用黃、赭色、深褐色和黑色的蠟筆畫成。

249

Galleytar

# 用水溶性鉛筆畫斑馬

「斑馬看起來就像小馬，」 巴斯塔邊說邊用6B「暗色渲染」(dark wash)的水溶性鉛筆畫著，「只是斑馬多了條紋而已。」

他把事先畫的灰色部份用水稀釋（圖250）， 然後用鉛筆畫出條紋，再加上水塗一塗，如圖252和253所示。用這種方法就完成了你在圖255中欣賞到的作品了。

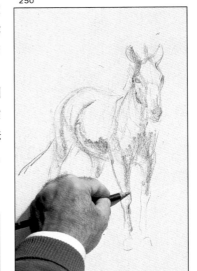

250

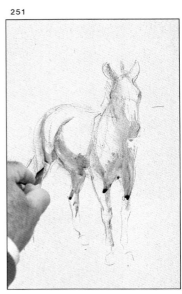

251

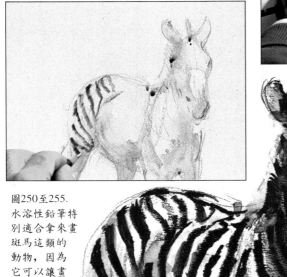

252

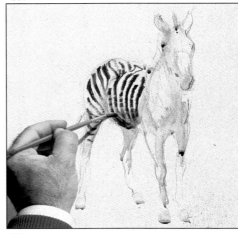

253

圖250至255.
水溶性鉛筆特別適合拿來畫斑馬這類的動物，因為它可以讓畫家同時表現出動物的體形和斑紋。

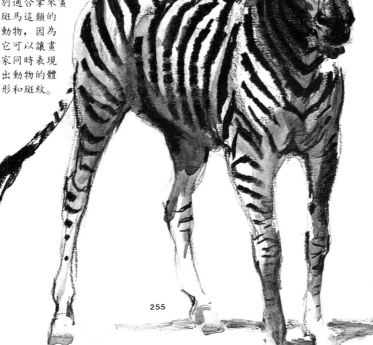

255

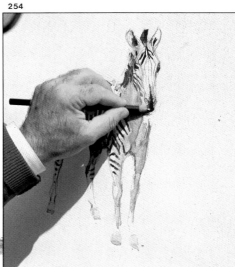

254

Galleytar

# 用色鉛筆畫北極熊

除了模擬每一個作畫的步驟外，其實我們也該花些時間來看如何用少數幾種顏料（藍、紅、土黃、灰、黑）來處理用色的問題。請注意圖中灰色如何搭配其他的色彩，並達到勾勒形體和塑造立體感的效果。看！雖然動物本身是白色，巴斯塔仍用暗灰色舖陳出完美的濁色系（range of broken colors）。

圖256至261. 巴斯塔用幾種灰色就畫出這隻北極熊。

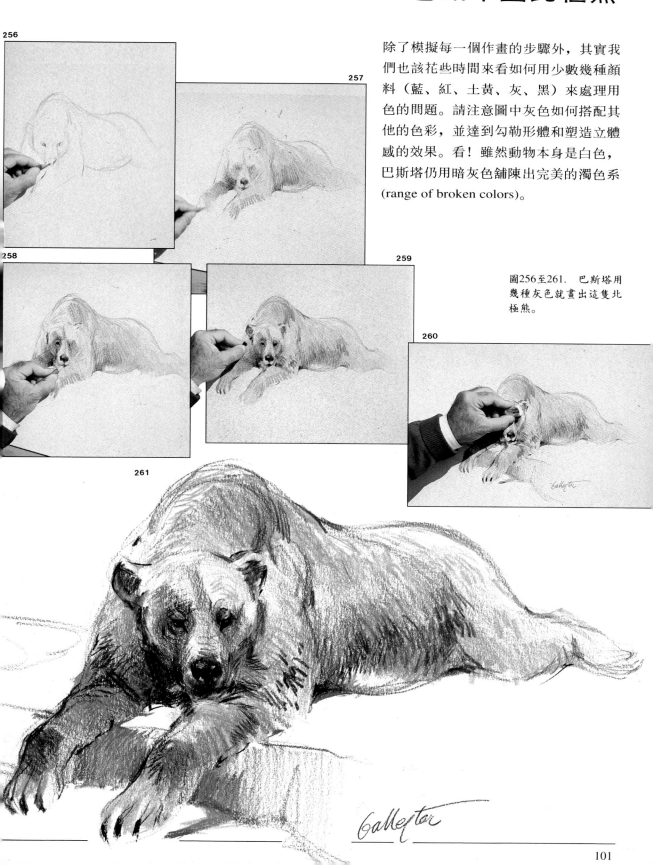

# 用蠟筆畫老虎

這隻在照片後方的老虎意態闌珊地走來
這兒休息，姿態儼然是叢林中第二個王
者般的一派威嚴，巴斯塔手中拿著蠟筆，
緊緊盯著牠的一舉一動。「天啊！多麼
棒的姿勢啊！」看著牠那貓科動物典型的
休息姿態，巴斯塔忍不住地讚歎。

他連忙下筆描繪，深怕錯失良機，然後
馬上接著上色，一刻也不停。他先用帶
紅的赭灰色，然後再為身體、臀、大腿
部份塗上一層黃（圖264）。臉部的五官
和身上的條紋直到尾巴的輪廓，則是用
黑色（圖266、267、268）。

此時，老虎躺下，垂下頭閉上眼睛進入
夢鄉。「牠們就像貓一樣，」巴斯塔邊說
邊畫，好像沒有什麼事發生過一樣。把
形體塑造出來之後，再用刀緣重新刮擦，
再將顏色補強，直到作品完成為止（圖
270）。

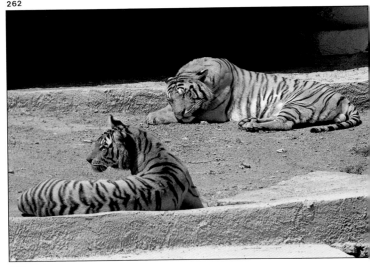

262

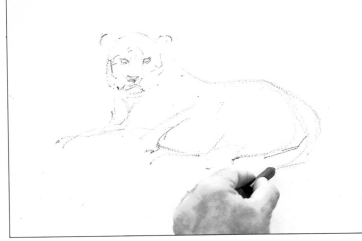

263

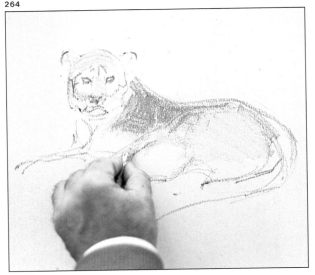

264

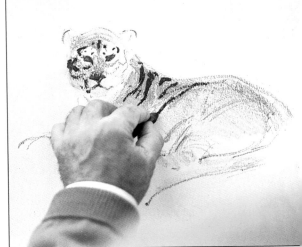

265

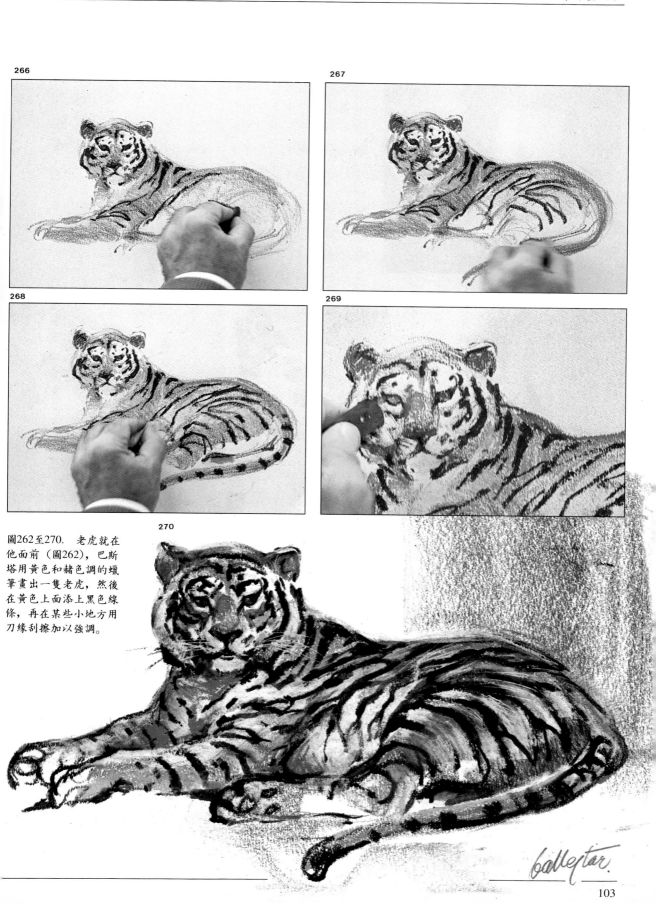

266

267

268

269

270

圖262至270. 老虎就在他面前（圖262），巴斯塔用黃色和赭色調的蠟筆畫出一隻老虎，然後在黃色上面添上黑色線條，再在某些小地方用刀緣刮擦加以強調。

ballestar.

# 用水彩畫長頸鹿

巴斯塔現在拿著顏料盒和畫架到長頸鹿的欄圈前。他站在動物面前畫輪廓，然後馬上開始著色。巴斯塔的工具包括了斯克勒牌畫紙、華托和泰連斯 (Watteau & Talens)的水彩顏料數條，以及一支10號貂毛畫筆和用來處理細部的4 號筆。首先，他用灰藍色不透明水彩畫出長頸鹿的身體，好像長頸鹿沒有棕色斑點似的（圖272）；然後他用焦黃色、范戴克

圖271. 巴斯塔在長頸鹿的欄圈前豎起畫架，並準備用水彩來畫這隻與眾不同的動物。

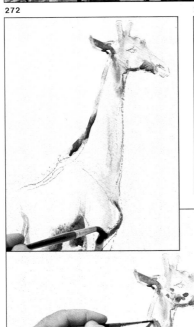

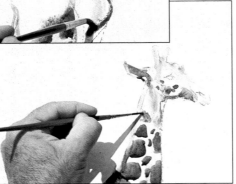

圖272至277. 巴斯塔這回用斯克勒牌畫紙，10號和4 號的貂毛畫筆。他的畫法和平常一樣：先為初步的輪廓沾濕上色（圖272），然後用綠色和棕色調出赭色，塗在斑點上。

圖278. 這隻長頸鹿的整個形體和斑點搭配得天衣無縫。

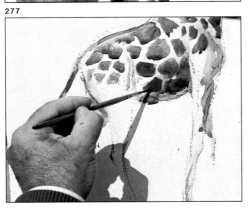

棕(Van Dyck brown) 與少許胡克綠調勻來畫斑點。請注意，巴斯塔的畫法是先在背部的斑點上色，然後再用吸附顏料的方法讓背上斑點的顏色變淡，製造明暗不同的效果。如果要有陰影，則用和吸附法相反的步驟即可。巴斯塔同時完成頭部的描繪和上色（圖273至277）。最後，再塗上灰藍色的背景色就大功告成。

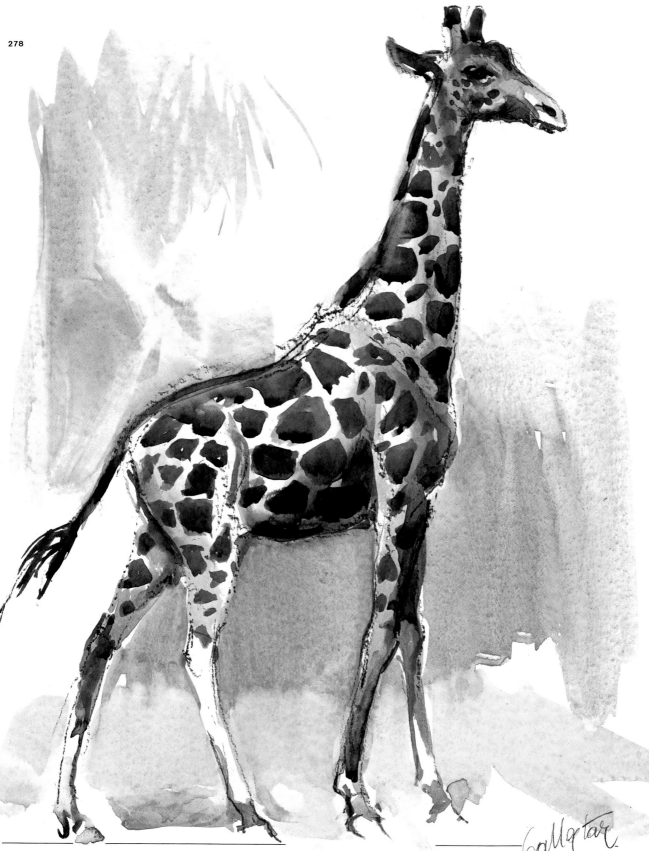

278

# 用水彩畫駱駝

像前面的那隻老虎一樣，這隻駱駝停在巴斯塔面前，然後就躺下來一動也不動直到他畫完為止。一位婦人就停下來說道：「牠簡直像尊雕像！」

或許是因為牠一直保持著這個姿勢，所以巴斯塔就慢慢畫，慢慢享受繪畫的樂趣，最後終於完成這幅形體與顏色俱佳的作品。

你可以看到，巴斯塔在整個作畫過程中都一直使用著那支合成毛扁頭形舊畫筆。他說：「如果你長期都使用同一支筆，就會和它產生感情而離不開。」嗯！我認為他就算換另一支筆依舊能畫，不過……不想那麼多了，讓我們繼續看下去。巴斯塔畫好輪廓後，就混合土黃、橙色和赭色來上色，圖下方則添些群青色（圖279–283）。

你可以看到在圖285中他直接塗上藍色，

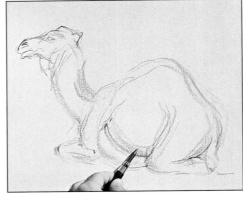

279

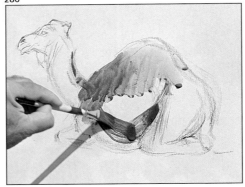

280

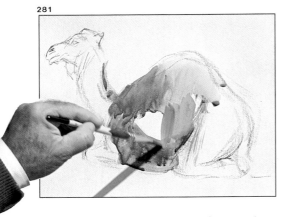

281

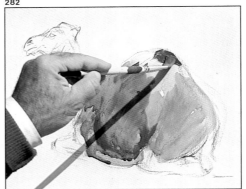

282

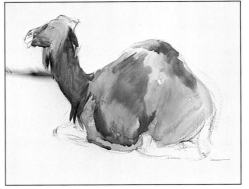

283

然後再讓它和其他陰影處的顏色混合。再看圖286、287中巴斯塔如何用4號筆處理臉部的五官。完成的作品（圖289）中流露出技巧與色彩的高超品質——形體與顏色合為一體，這是水彩渲染上色的技巧。而駱駝本身並沒有那麼多豐富的色彩，這全是巴斯塔自己的想像與詮釋。

圖279. 這隻駱駝趴在巴斯塔面前許久，所以巴斯塔能從容不迫地作畫。他一面準確描繪，一面研究整個顏色的協調性。

圖280至283. 巴斯塔以扁頭形合成毛畫筆畫上濃濃一層土黃、橙、赭色的混合色。

圖284至289. 巴斯塔以幾筆純藍（圖285），為陰影區增添一些新的色調。畫好臉部的五官後，又在背景的陰影處加上幾筆灰色做為結束（圖288、289）。

284

285

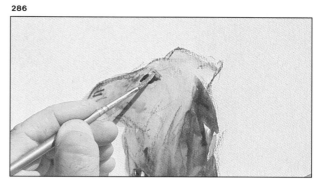

286

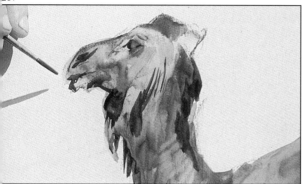

287

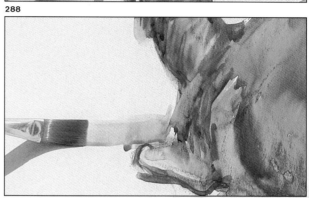

288

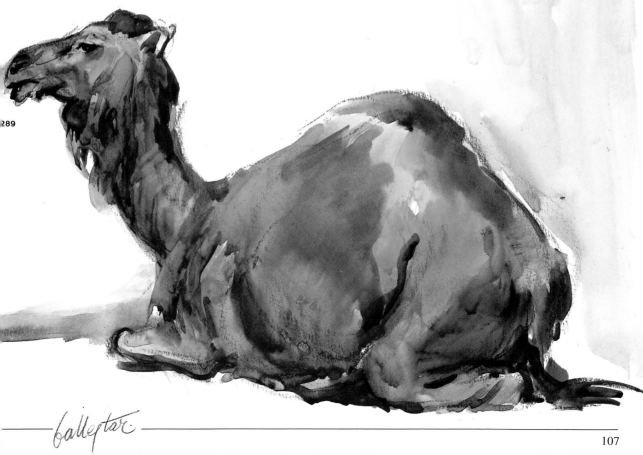

289

# 用粉彩畫大象

巴斯塔為我們畫的最後一幅作品是動物園中的一隻象。他只用兩色林布蘭牌粉彩筆：淡的焦褐色和純焦褐色。畫紙則用斯克勒牌的中顆粒畫紙。

巴斯塔像以往一樣總是慢慢地仔細觀察，然後在用粉彩筆開始畫前他說：「這回不要再畫一成不變的側面圖了，我要畫3/4的側面圖。」大象不會老站著不動，牠一直都是慢慢地走來走去，不過巴斯塔已經抓好3/4的角度開始畫輪廓了（圖290）。

接下來，巴斯塔就邊增加顏色，邊用手指將顏色抹開，同時也繼續描繪、構圖、渲染、捕捉光影的配置、塑造動物的形體，如圖291至293所示。

巴斯塔想了想後大聲說：「象的頭、甚至是整隻象，都像是座雕刻品。我一邊畫，一邊覺得自己好像在拉胚哩！」

巴斯塔混合淡色與暗色來塑造出大象的耳朵、額頭、眼睛以及身軀……正如你在圖295到298所看到的。

圖290至293. 巴斯塔拿粉彩筆畫起大象來了。雖然大象動個不停，但他畫出了3/4側面圖（圖290），然後塗上淺褐色（圖291），再用手指抹勻（圖292），讓畫面變得協調。

290
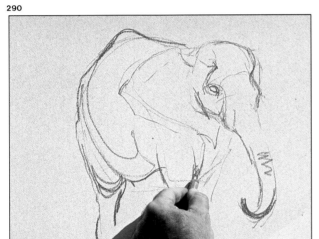

291

292
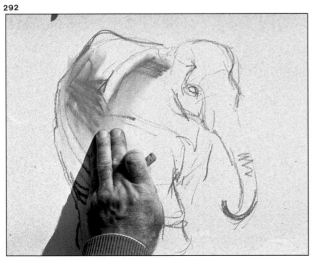

293
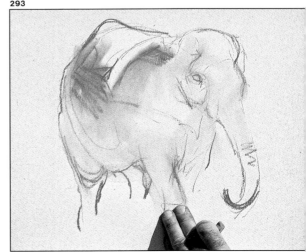

圖294. 巴斯塔用比以前都還要深的焦褐色來補強體形，並塑好頭的後部。

圖295至298. 巴斯塔加強耳朵的線條，然後整面塗上相同的顏色（圖295和296）。頭部和身軀的形體則在堅定而自然的筆觸下完成（圖297和298）。

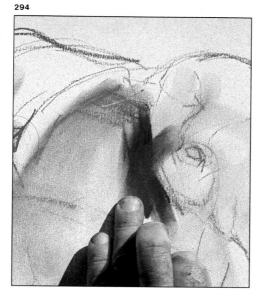

294

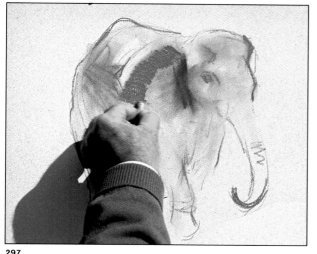
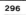

295

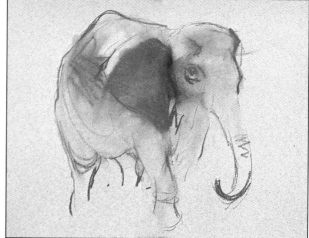

296

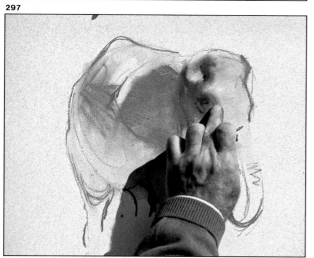
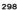

297

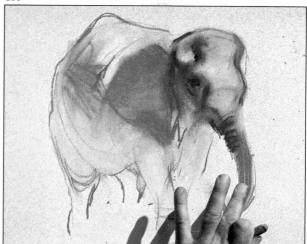

298

# 用粉彩畫大象

「巴斯塔，一切都進行得很順利，」 我
告訴他。

「我要再多加強，」他回答。

巴斯塔用深色的粉彩加強了輪廓與側面
（圖299），然後在身上，耳朵與鼻幹上
加上線條來表現出厚皮動物特有的皺紋
（圖300、301）。

「那左耳怎麼處理呢?」我問。

「我可不能自己發明，」他說，「得等到
牠轉到3/4側面時再畫。」 大象是一直在
緩緩移動著，只是慢吞吞的，「不過牠
還是在動啊!」 就像哥白尼(Copernicus)
所說。

圖299至301. 巴斯塔用
深色粉筆補強有些褪色
的輪廓（圖299），然後
在體側和腿部畫上隨意
的線條，表現出大象皮膚
的質感（圖300和301）。

圖302. 用橡皮擦擦出
耳朵、頭和背部最亮的
部份。

圖303. 完成圖的形體
鮮明，你想自己試試看
嗎?

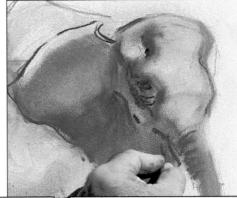

299

300

301

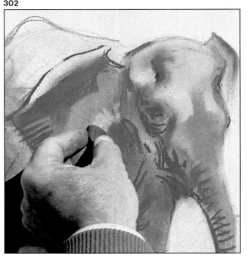

302

終於，巴斯塔可以畫耳朵了。他用橡皮
擦在另一隻耳朵上（圖302）以及背部、
額頭上都留了些白。然後，在腿上、腳
上添些線條，再在地上打些陰影。

巴斯塔最後簽上自己的名字，同時完成
了本書與這幅畫。我們誠心希望這本書
在你學習畫動物畫的過程中對你能有所
助益。

303

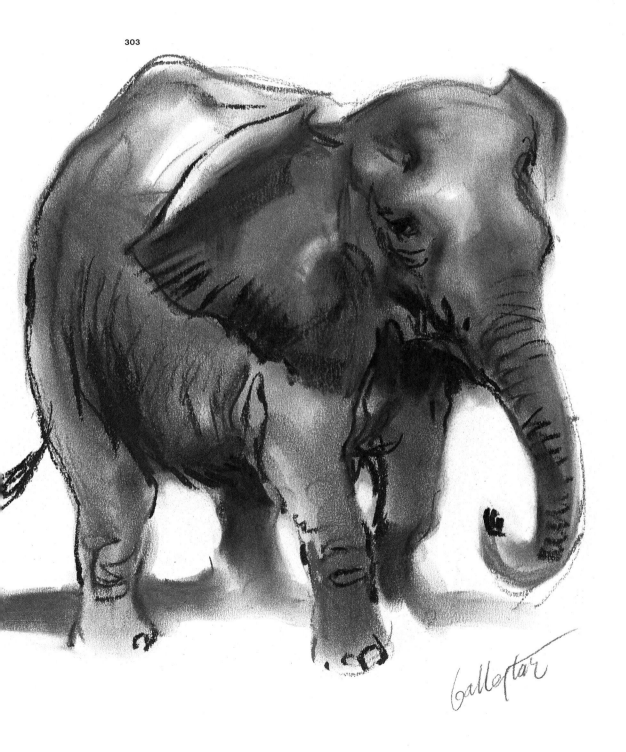

| | |
|---|---|
| 油　　　　畫 | 噴　　　　畫 |
| 人　體　畫 | 水　彩　畫 |
| 肖　像　畫 | 風　景　畫 |
| 粉　彩　畫 | 海　景　畫 |
| 動　物　畫 | 靜　物　畫 |
| 人　體　解　剖 | 繪　畫　色　彩　學 |
| 色　鉛　筆 | 建　築　之　美 |
| 創　意　水　彩 | 畫　花　世　界 |
| 如　何　畫　素　描 | 繪　畫　入　門 |
| 光　與　影　的　祕　密 | 名　畫　臨　摹 |
| 素　描　的　基　礎　與　技　法 | 壓　克　力　畫 |
| ──炭筆、赭紅色粉筆與色粉筆的三角習題 | 風　景　油　畫 |
| 選　擇　主　題 | 混　　　　色 |
| 透　　　視 | |

當代藝術精華

# 滄海叢刊・美術類

**理論・創作・賞析**

普羅藝術叢書

# 畫藝大全系列

解答學畫過程中遇到的所有疑難

提供增進技法與表現力所需的

理論及實務知識

讓您的畫藝更上層樓

| 色 彩 | 構 圖 |
|---|---|
| 油 畫 | 人 體 畫 |
| 素 描 | 水 彩 畫 |
| 透 視 | 肖 像 畫 |
| 噴 畫 | 粉 彩 畫 |

國家圖書館出版品預行編目資料

動物畫／Parramón's Editorial Team著；
　陳培真譯. －－初版. －－臺北市：
三民，民86
　　面；　公分. －－（畫藝百科）

　譯自：Cómo pintar Animales
　ISBN 957–14–2602–4（精裝）

　1.動物畫

947.33　　　　　　　　　　　　　86005332

國際網路位址　http : // sanmin. com. tw

© 動　物　畫

著作人　Parramón's Editorial Team
譯　者　陳培真
校訂者　倪朝龍
發行人　劉振強
著作財
產權人　三民書局股份有限公司

　　　　臺北市復興北路三八六號
發行所　三民書局股份有限公司
　　　　地　址／臺北市復興北路三八六號
　　　　電　話／五〇〇六六〇〇
　　　　郵　撥／〇〇〇九九九八——五號
印刷所　臺北市復興北路三八六號
門市部　復北店／臺北市復興北路三八六號
　　　　重南店／臺北市重慶南路一段六十一號
初　版　中華民國八十六年九月
編　號　S 94032
定　價　新臺幣貳佰伍拾元整

行政院新聞局登記證局版臺業字第〇二〇〇號

ISBN 957–14–2602–4（精裝）